設計餐廳創業學

鄭家皓 —— 著

首席餐飲設計顧問
教你打造讓人一眼
就想踏進來的店

WELCOME

推薦序

　　台灣多元融合的飲食文化不論在亞洲或全球都具深厚的競爭力，近年來因文化創意、觀光產業興起，帶起結合空間設計與品牌經營的大趨勢，不斷創新的當代主題概念餐飲空間與經營方式，台灣各城市正掀起一波餐飲文化「吃的經驗」的創新革命，愈來愈多夢想者投入這個迷人又充滿機會的創業浪潮。過程卻容易因缺乏經驗參考而必須摸著石頭過河。

　　鄭家皓設計師憑藉他多年成功從室內空間、傢具設計、品牌設計到餐飲經營的跨界經驗，為夢想家們提供了深入淺出的一手經驗分享，書中生動詳實記錄了每個設計餐廳案例互動過程中，業主與設計師間討論品牌概念、餐飲定位、空間風格、經營模式與成本控制等整體設計思考策略，更不吝條列呈現每家店的各種開業成本與經營資訊，讀起來如親歷其中的真實，讓此書一方面可以是創業夢想者與設計師最佳的空間教戰手冊，一般人讀起來亦機趣橫生，躍躍欲試。

邱浩修
東海大學建築系系主任

推薦序

　　遊走城市道路，滿是餐廳林立，個個無不使出渾身解數打出自家獨有特色，不論是標榜頂級料理或是店內氛圍打造。但位於競爭激烈的一長排餐廳戰區裡，又該如何獨占鰲頭吸引眾人的目光？現今消費者的慾望，可以說是追求更上一層樓的整體享受，設備燈光、氣氛或特色主題，都讓餐廳有了嶄新的視覺設計噱頭，因此店家的經營走向不再只有講究菜色和以往的以廚藝決定生意好壞。

　　正因如此一間餐廳最大的關鍵點「設計力」，從外觀、店內裝潢或建築特色，都足以讓路人感受猶如曙光般深度的吸引力，讓人想一探究竟餐廳的神秘，也就是說，當你走過、路過，卻不會再錯過。「設計」的創意為餐廳提升了畫龍點睛的效果，讓消費者可以感受味覺延伸至視覺的愉悅感，提供消費者雙重的享受。因此如何為創業的夢想再添羽翼，這本「設計餐廳創業學」，有從基本的餐廳風格、空間規畫和品牌形象的經營，甚至到餐點設計與外場服務，種種的裝潢和擺設，使創業者可以學習如何與「設計」產生密不可分的親密感，更可以直言地說，有了這本書，將不會產生萬事俱備，只欠「設計」的遺憾感。

葉心綺
1111創業部門執行長

開店不簡單，流程全圖解

跟著圖表Step by Step
設計餐廳，創業成功！

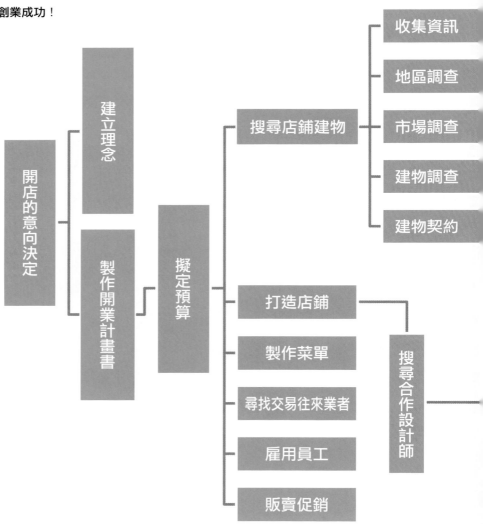

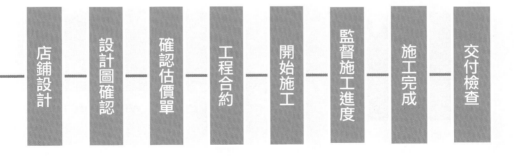

店鋪設計 → 設計圖確認 → 確認估價單 → 工程合約 → 開始施工 → 監督施工進度 → 施工完成 → 交付檢查

開店資金夠了嗎？

開一間餐廳要多少才夠？主要受到地區、地點、店面大小、
營業品項與裝潢而定。一般咖啡店準備的資金約為500萬
以下，有些一、兩百萬即能開間風格咖啡店，而開間餐廳的
資本則是依品項、坪數大小而定，多會落在五百萬上下。

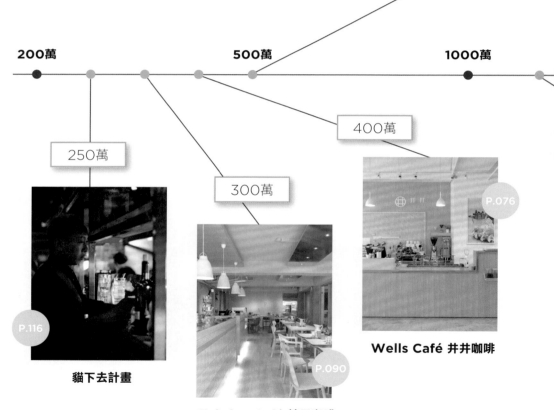

200萬　　　　　**500萬**　　　　　**1000萬**

400萬

250萬

300萬

P.076

P.116

P.090

Wells Café 井井咖啡

貓下去計畫

Fabrica Café 椅子咖啡

500萬

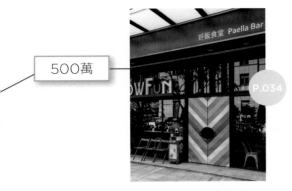

P.034

HowFun好飯食堂

1500萬　　　　　2000萬　　　　　2500萬

1300萬

1200萬

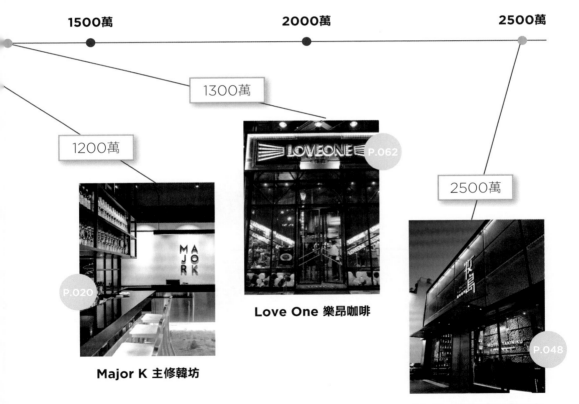

P.062

Love One 樂昂咖啡

2500萬

P.020

Major K 主修韓坊

P.048

Motto 牧島燒肉專門店

Part 2

人氣餐廳這樣設計

前言
餐廳需要好設計

文化的餐廳需要設計

　　當代的餐飲廳如同都市中的主題樂園，裡面有各式各樣的風格與潮流的元素，儼然成為重要的文化媒介，因為飲食是一般人最容易接受外來文化的管道，一點異國的感覺，或是藝文主題、文化主題，選一間好餐廳，都能夠讓你暫時放鬆工作一週的壓力，盡情享受幾個小時飲食的薰陶，讓身、心、靈都得到提升。

　　過去的餐廳講究的是菜色、傳統，廚藝決定了生意；然而現在的餐廳除了好吃的食物以外，消費者所要求的更是一種整體的享受，燈光、氣氛、主題，在有限的時間與空間內，享受食物、故事與話題，而如何設計整合這些素材，變得非常重要，也因此餐廳變成當代建築與室內設計師最新的戰場，設計師必須利用空間設計展開一連串故事，甚至緊緊的將設計潮流與餐廳主題相結合，知名的合作案，例如BlackSheep替Jamie Oliver所設計的連鎖英倫工業風餐廳，或是Tom Dixon所設計規畫的複合餐廳the dock，都是充分展現代設計文化與餐飲相融合的例子，而未來餐飲空間的設計潮流，將會融入更複合多元的企劃與創意，傢具店中可以有咖啡廳，服飾店裡可以有甜點店，或是如同法國選品名店merci的店中店的形式，而設計也更加精彩。

台灣餐廳的文化品牌之路

　　過去以飲食文化聞名的台灣，其實有許多很棒的料理與文化，雖然這裡有世界各地的餐飲文化的衝擊，但這些衝擊卻成為正面的能量。

　　雖然台灣的飲食文化容易受到世界潮流的影響，但是飲食習慣的改變卻是緩慢的，在地的。舉例來說，我們很容易喜愛法國菜或是日本菜，但是日常生活大部分的時間，我們還是習慣台灣小吃或是中國菜，即便是國際大品牌，也常常必須因應在地的食材或是大眾的口味，而必須有所調整。

　　相較其他的產業，其實餐飲業是最容易創立自有品牌的產業，以產品設計來對照，國外工業設計產品很容易透過貿易、運輸等關係以量制價，讓同樣類型的在地品牌在市場太小的狀況下，很難有良好的發展。

　　然而餐飲業因為有地域性與市場性的限制，外來的餐飲文化雖然很有吸引力，卻無法全面地取代大部分人日常生活的飲食習慣，而食材更有新鮮度與取得的問題，外來的品牌或餐飲業，很難在當地市場取得全面性的優勢，因此，一個創新的自有品牌或地區性的餐廳，只要能夠服務社區周遭，努力去做，就可以生存。此外，餐飲更包括了文化、服務、感性，並不是完全以產品就能囊括所有面向，因此台灣自己的餐廳品牌是可以有相當的發揮空間，而台灣身為一個島國，擁有許多食材資源以及運輸的便利性。以最知名的鼎泰豐來說，除了在台灣拓展順利，近來更跨足許多國家，將台灣的餐飲文化帶到全世界，即是一例。

當代設計與餐飲產業的結合

　　台灣的飲食經過了許多起起落落的風波，從前幾年的連鎖飲料店的興起，到今日蓬勃發展連鎖餐飲品牌，一直到近日油品或是食安的問題，當代台灣的餐飲產業正在一個重大的

轉型期，過去餐飲業講求的是終端產品，要好吃、要性價比高，但鮮少去關心原料來源，或是食品的製作過程。然而隨著大眾對於食的安全與品質的要求，我們不得不正視隱藏在食物後面的問題，餐廳不應該只是提供美味的食物而已，更應該從農場到餐桌要求一貫的品質。未來的餐飲業是過程導向，並與創意、健康、環保、生活相互結合，而這些需要許多團隊，更需要設計及規畫的專業來配合。

未來餐飲業對設計專業的要求

過去餐飲業大部分是將產品研發好之後才開始尋找設計或是開店的解決方案，然而餐飲理念要在短時間內被設計團隊充分了解是有所困難的，我相信未來在初期的餐飲創業過程中，空間設計與平面CI設計就需要被一同整合討論，甚至大型的連鎖餐廳，會配置有專業的平面與空間設計師角色。

而商業空間設計與一般居家室內設計最大的不同在於：商業空間設計不只是純然的造型與風格，更不是個人秀。設計師不只必須把設計與機能做好之外，更重要的是，室內設計能否連結到品牌的精神與策略，而未來設計師在自己擅長喜好的風格之外，要能夠把握商業社會的潮流趨勢，與眾多的專業配合，從企業形象、品牌定位、行銷策略、一直到平面設計、廚具設計、擺飾、甚至餐具等等，要能與餐飲團隊溝通、設計、修正，才能將品牌形象更完整呈現至大眾眼中。

　　雖然開一間餐廳可大可小，小的餐廳可以是很簡單的，但一旦發展起來，卻是規模化、系統化、科學化，可以變成一個很大的產業。未來的餐飲空間設計團隊，都必須了解全球飲食文化、設計風向，並將更多人性與文化的思考放在餐飲空間的設計裡面。這是一個多面向，關於體驗的全新產業，身為設計師的我們正扮演著舉足輕重的角色，而正準備開餐飲店的你們面臨這樣新的模式，或許也可以將這樣的思考放入開店計畫之中。

↑　彩色工業風的西班牙海鮮飯餐廳：好飯食堂即是從企業形象、品牌定位、行銷策略、
　　一直到平面設計、廚具設計、擺飾、甚至餐具等等都在前端思考的一個例子。

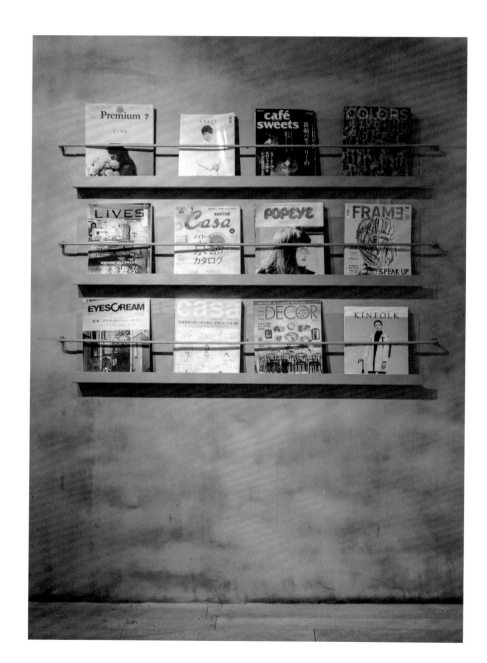

店主人與設計師的
開店提案

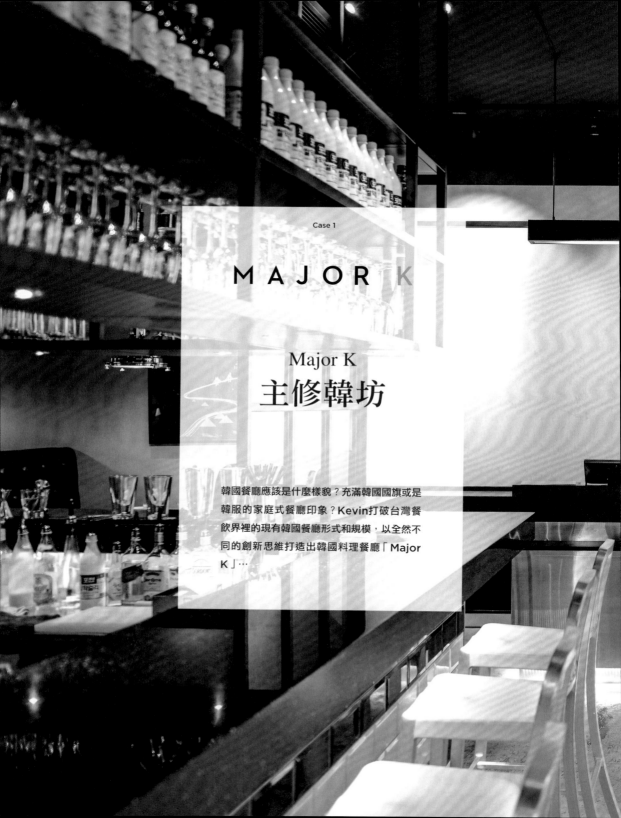

Case 1

MAJOR K

Major K
主修韓坊

韓國餐廳應該是什麼樣貌？充滿韓國國旗或是韓服的家庭式餐廳印象？Kevin打破台灣餐飲界裡的現有韓國餐廳形式和規模，以全然不同的創新思維打造出韓國料理餐廳「Major K」⋯

以設計站穩腳步：
萬事起頭難！打造人氣品牌

主修韓坊開業計畫 STEP				
2013年5月	**2013年9月**	**2013年12月**	**2014年1月**	**2014年8月**
正式和CJ Group技術合作簽約，送三位廚師到首爾受訓。	確認好店面的設計圖，開始動工。	在聖誕假期前正式開幕。 CJ Group集團副主廚來台親自坐鎮一個月。	萬事俱備，第一個月就開始獲利。 針對台灣客人口味喜好調整菜單。	全面展店計畫，尋找新店址。 短期目標：三年內成為台灣韓式料理餐廳的最大連鎖品牌。

註：店面裝潢與設備成本，預計在開店1.5年之內回收。

打破現有韓國餐廳形式

「你有想像過，在一個舒服放鬆的空間裡吃韓式料理嗎？甚至，我們還可以在韓國餐廳裡很有氣氛的來一場約會、和重要的客戶開會？」Kevin用平穩懇切、充滿自信的語調說著他的開店理念。

通常在與業主第一次見面開會時，設計團隊會藉由了解該業主的經營方向和理念，以及他所關心和詢問的內容，判斷出該業主的開店類型以及他的終極目標（關於餐飲創業的類型，請參考第114頁「我要開怎樣的店」）。這對設計師來說，是非常重要的事前溝通，甚至能夠以此判斷雙方是否適合一起完成這個創業案。唯有抓對了業主想要的方向和底線，日後團隊在反覆的設計提案和修改時也才能夠精準地出招。

Kevin的創業企圖心在於打造出自己專屬的品牌王國，他以「Major主修」概念作為品牌的核心價值，而第一步就是打破台灣餐飲界裡的現有韓國餐廳形式和規模，以全然不同的創新思維打造出韓國料理餐廳「Major K」。

開店藍海策略——與最道地的專業團隊合作

　　為什麼選擇了韓國料理餐廳作為出發點？「當然，首先是因為我很愛吃韓國菜（笑）。但是開店並不能只依靠自己的喜愛和直覺就盲目去做，所以其實主要還是市場策略的考量。許多台灣人的第一個開店選擇是咖啡店，但台灣現在已有太多的咖啡店，市場已經非常成熟，不管是店主或客人的水準都很高，我暫時還想不出適合的切入點，因此不會貿然進入這個現有領域。我要做的，是自己去挖掘出一塊沒有人做過的領域。」

　　當你真心想要成功時，身邊的任何人事物都能成為你的創業資源。有創業念頭的Kevin在念MBA時，班上有一位同學是韓國首屈一指的餐飲集團CJ Group的家族成員，他靈機一動，如果能夠跟道地的韓國餐飲集團合作，應該是在台灣餐飲界非常獨特的創舉吧！經過半年的努力，終於在同學牽線下獲得與集團見面提案的機會。但是，當時的他只是個**初出茅廬的創業新人，應該和大集團採取哪一種合作方式？**

　　Kevin當初也思考過代理CJ Group旗下的餐飲品牌進入台灣市場，但是隨著一次次飛往首爾場勘、一再反覆市場分析的結果，「當我越來越清楚餐飲業的運作模式之後，我發現自己心中理想的韓式餐廳風格，其實是現有CJ Group旗下四個主要餐飲品牌裡沒有的風格，當然台灣的餐飲界裡也是從沒見過的。再加上我還是想要做出一個自己專屬的新品牌，因此，我對CJ Group的合作提案，是以餐點料理的技術合作為唯一訴求。」

　　當時一邊應付MBA的繁重課程，一邊寫起縝密的合作企劃案向韓方提案，到底是靠什麼優勢取得對方的技術合作首肯？「其實我當初就是一股堅持，心想一定要拿下這個案子。或許是過去在香港證券業的經驗累積，我對於自己的市場分析力和企劃力很有信心，再加上一次次親自飛往首爾說明和開會的誠意吧！當時一年就飛過去五次以上！」

　　最後與CJ Group談定的技術合作內容包括：Kevin帶領三位台籍廚師到首爾總部受訓兩個月（實際參與該集團旗下最頂級餐廳的營運）、引進CJ Group集團旗下品牌的經典菜色並共同研發Major K菜單、開幕第一個月總部的韓籍副主廚親自來台指導坐鎮。

用十足的誠意搶租到金店面

「在台北市找店面，是Major K整個開店過程中最困難的一部分，完全出乎我意料之外！」Kevin大概花了三個月以上專心找店面，每天不停地看網路店面招租廣告，反覆打電話與房東聯絡、實地走訪看房子。因為Major K主打高級食材與質感路線，因此店址主要設定較具有消費能力的大安區、信義區、大直區。

好不容易，聽到遠企後方安和路上有一個好地點租約到期即將釋出，那是一個把三個店面打通連在一起，格局方正寬敞的85坪大店面，Kevin一看到就非常心動，但是像這樣遠企旁的重點黃金店面，當然會有許多競租的競爭者，其中不乏許多知名連鎖精品和餐飲品牌。

這個空間的前身是一個知名運動酒吧，在球賽季節，房東們經常收到來自鄰居對於嘈雜的抱怨，因此房東們對於下一任房客自然有許多要求。聽Kevin說，三位房東把所有有意搶租的房客全部排在同一天面談，而每個來談租約的房客都知道自己的後面還安排了哪些品牌。但又是為什麼默默無聞的新品牌Major K可以打敗眾多大品牌？

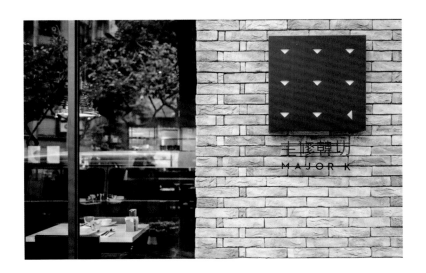

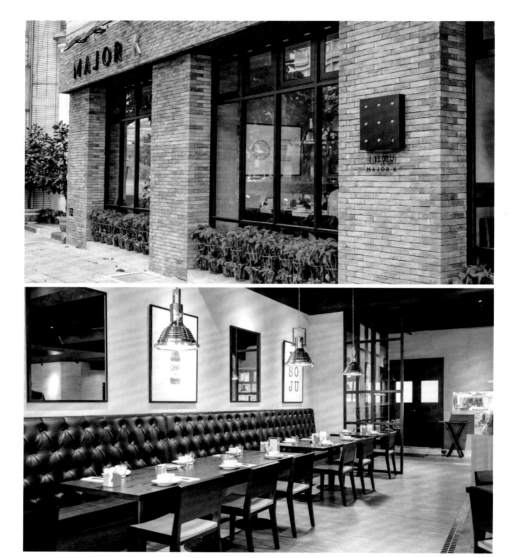

↑ Kevin發揮了當初與韓國企業總部溝通的報告提案力和誠意,詳盡向三位房東介紹對Major K的規畫和野心,除了專業的市場分析之外,用誠懇打動了三位老房東,取得遠企旁的黃金店面。

「其實房東原本最希望可以租給某個名廚的鐵板燒餐廳，但是，其實**許多大品牌都是派經理過來見房東，很少有品牌負責人直接親自過來面談的**。人說見面三分情嘛！三位房東最重視的，或許不只是合約雙方的金錢契約關係，也希望有房東和房客之間的人情關係吧。」Kevin發揮了當初與韓國企業總部溝通的報告提案力和誠意，詳盡向三位房東介紹對Major K的規畫和野心，除了專業的市場分析之外，用誠懇打動了三位老房東，連他們都忍不住想為這個創業的小夥子助一臂之力。

在台灣餐飲業旋轉出新的Melody

「Major除了學術上的『主修』之外，還有音樂裡的『大調』之意，我希望Major K的誕生，就好像是在音樂的A大調、B大調中創造出一個全新不同的和弦，在台灣餐飲界裡旋轉出新的melody，帶來不同的感動。」Major K台北安和路一號店逐漸在白領圈中獲得好口碑，第一步已成功站穩，可以期待Kevin如何繼續發揮他的企劃執行和領導力，再一步步實現他打造餐飲品牌王國的企圖心。

主修韓坊店主 Kevin

1984年生。密西根大學畢業後，曾擔任高盛投資銀行的香港分行經理。
在進修MBA期間決定放棄金融業六百萬年薪，回台灣創業打造「Major K」品牌，終極目標是成為跨國連鎖餐飲集團的「成功企業家」。深愛韓國料理，很自豪：「紐約和加州的韓國餐廳，大概都被我掃過了！」藉由Major K的誕生，企圖為台灣餐飲界帶來嶄新的刺激和旋律。

黑×白×水泥灰，經典紐約SOHO風

　　Kevin很看重設計團隊對於餐飲空間的設計經驗，在他一位空間設計師朋友的引薦下找上我們。「我‧絕‧對‧不‧要！我的韓國餐廳看起來『很韓國餐廳』！那種充滿韓國國旗或是韓服的家庭式餐廳，充滿油煙和狹小座位，讓吃一頓飯都像是打仗般一樣汗流浹背。」聽到Kevin這麼說，設計團隊也躍躍欲試地非常興奮，和具有獨特想法的店主合作、互相腦力激盪，對團隊來說也是很棒的刺激和經驗。

　　通常第一次創業的店主比較容易猶豫不決，尤其是在設計風格的定調上，很容易在小細節上特別堅持，而對於大方向卻是一無所知及茫然。但是已經對台灣市場縝密分析過的Kevin，對於Major K的市場定位有完整規畫，因此並沒有這種問題，甚至比許多已經成功的品牌店主更有見地，能夠仔細向設計團隊說明他各種設計要求背後的用意。「你有去

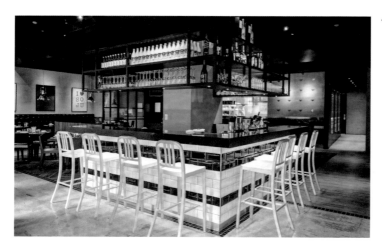

← 韓國餐廳首見的中央吧
台，運用黑鐵架構出吊櫃
成列韓國燒酒與米酒予人
另類印象。並且以黑、
灰、白三色為主色調，白
色高腳椅與黑白相間貼磚
的吧檯，打造現代時尚的
工業氛圍。

過韓國的Coffee smith嗎？我非常喜歡他整體營造出來的氛圍。另外我也想要加入一些紐約Soho Loft的元素進來，因為我覺得那是最能讓人放鬆的風格，我希望Major K是一個舒適、時尚，可以讓人專注享用眼前美食的空間。」

透過這樣明確的溝通，我們將空間設定為「黑×白×水泥灰」的配色，不僅把天花板打開，減少壓迫感，也拆掉了原本運動酒吧的封閉式隱密圍牆設計，加入大面採光落地窗，讓店面成為一整個寬廣開闊的大空間。**Kevin堅持，絕對不在客人桌上個別放置烤爐，所有燒烤料理一律由廚房料理好再送出，避免油煙和占據空間的抽煙設備，因此整體空間設計就更不受限了。**

由外部推門而入時，我們在整體空間的最顯眼處設置了一座中央吧枱，並再加入簡潔現代空間的設計語彙，例如燈光照明及牆面修整的低調手法，讓空間煥然一新，完全打破一般韓式餐廳空間的陳設邏輯。

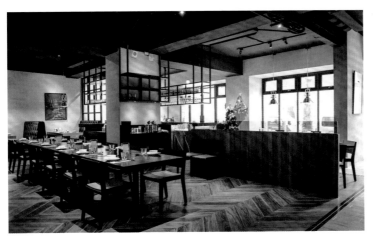

← 「黑×白×水泥灰」的配
色，不僅把天花板打開，
減少壓迫感，並加入一些
紐約Soho Loft元素，讓
人感受放鬆的工業風格。

←　若將三角形的三邊延伸，
可以自由組合出M和K的
字型，就成了Major K。
因此包括店名標準字、壁
飾、壁畫、桌子、細微至
桌邊衛生紙等，都可以看
見三角形和K符號出現在
店裡許多意想不到的小角
落。

把代表品牌精神的符號嵌入設計中

　　當Major K這個品牌名稱由Kevin發想出來，並且初步確立品牌的內涵之後，他們曾花了好一段時間找尋專業的CI（Corporate Identityi，企業識別）設計團隊，但是卻發現台灣的CI設計收費標準是各自喊價，甚至有人開價比紐約知名CI設計團隊的收費還昂貴，不僅大大超出了他們的預算，也擔心是否錢花下去了卻成效不彰，因此在討論後，由Major K一位曾經在紐約念設計的合夥人（股東）自己收回來設計，將Major K精神具象化以圖象、符號表現出來。

　　「我要的東西說起來簡單，但是又很難。我希望出現在Major K的任何設計都是有意義

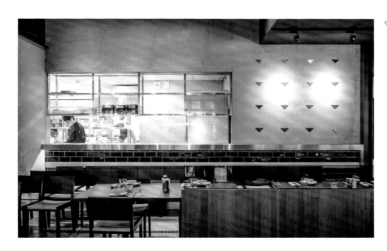

← 牆上金色的三角形符號隱喻表達品牌精神，而封閉式的全開放式廚房，既能讓客人觀看料理的過程，卻不會被油煙熏到，優雅享受用餐時間。

的，每一個東西的背後都有它的故事，**如果一個東西你說不出它的故事或精神，那代表它是多餘且不被需要的，根本不應該出現。**而且我希望是簡單洗鍊的風格，不要很『放』，例如大刺刺的寫出「品牌精神＝○○○○」那種，而是內斂、低調，可以讓人在欣賞中有驚喜，挖掘和感受屬於Major K的獨特氛圍。」

選定三角形作為Major K的符號也蘊藏著巧思：將一個正方形畫上對角線之後，會出現四個不同方向的三角形，若將三角形的三邊延伸，可以自由組合出M和K的字型，就成了Major K。包括店名標準字、壁飾、壁畫、桌子、細微至桌邊衛生紙等，都可以看見三角形和K符號出現在店裡許多意想不到的小角落。

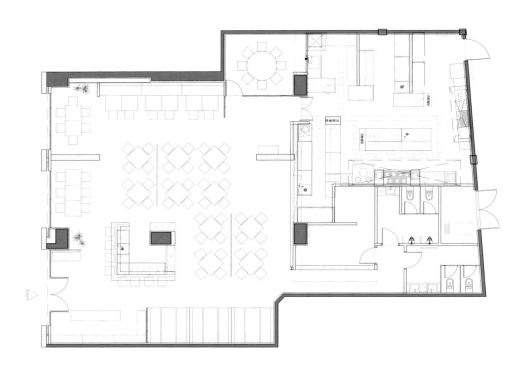

↑ 拆掉了原本運動酒吧的封閉式隱密圍牆設計,加入大面採光落地窗,讓店面成為一整個寬廣開闊的大空間。

主人上菜

　「許多OL喜歡在午休時來用餐，因為吃完也不會滿身油煙臭味，一樣可以美美的回辦公室。」改變韓國菜＝家庭小飯館的既有印象，主打講究食材和擺盤的精緻韓食。雖然引進CJ Group集團旗下品牌的經典菜色，但也有許多由Major K團隊提案設計的創新菜色，例如韓式牛肉小漢堡、辣炒紫蘇中卷豬等。

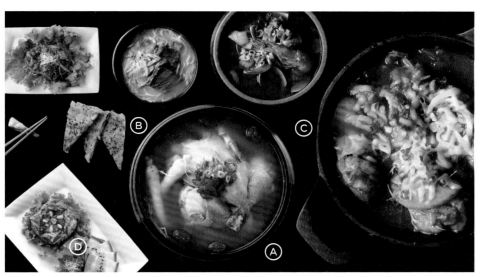

圖片分量僅供示意

Ⓐ **人參雞湯 $820**
將春雞腹中塞滿糯米、人參、枸杞、紅棗等中藥之後，以慢火燉煮，肉質軟嫩，人參及中藥湯頭喝來清甜爽口，糯米更是軟Q可口。天冷吃 Major K人參雞，身心靈都暖了起來。

Ⓒ **春川辣雞 $620**
以雞肉、白菜、馬鈴薯與年糕入鍋，吃起來酸甜酸甜的，微辣的滋味配上融化的起司，十分誘人。

Ⓑ **海鮮蔥煎餅 $480**
Major K人氣料理 No.1。皮酥料多以豐富的配料取勝，吃到滿滿的花枝及蝦仁，以及大量的蔥，餅皮煎得較酥脆，搭配微酸的醬汁入口，香脆不膩。

Ⓓ **豬與泡菜花 $540**
泡菜花上包括栗子，小章魚，水梨等 7-8 種食材，每種食材必須分開醃漬，最後再用泡菜將所有食材包裹起來，製作過程得花上好幾天。以捲起的紅棗作為花心，烤過的松子作為花蕊，口感集軟、脆、Q、嫩，外型獨特，風味飽滿且充滿各種滋味層次。

人氣餐廳的開業成功祕密

1. 店鋪資訊INFO

	Major K 主修韓坊
開業日期	2013年12月
地址	台北市大安區安和路二段116號
電話	02-2736-3737
營業時間	週日～週四 11:30～14:00、18:00～22:00 週五、週六 11:30～14:00、18:00～23:00
店鋪面積	85坪
座位數	約100席
員工數	20人（正職，另有2名打工兼職人員）
客單價	約800元
平均日來客數	約90～100人
平均月營業額	約200多萬

2. 開業費用DATA

Major K 主修韓坊

總開業費用：約1200萬元

費用明細

裝潢設計、施工費‥‥‥‥ 800萬元

廚房、其他等‥‥‥‥‥‥‥‥200萬

教育訓練費‥‥‥‥‥‥‥‥‥100萬

店租‥‥‥‥‥‥‥‥‥‥‥‥36萬／月

3. 給第一次開店的你！

1　想清楚自己是要做什麼樣類型的店？是跟隨時下潮流、還是創造出新潮流的品牌？不管哪一種，至少讓自己的店有一個獨特賣點，而且一定要全盤計畫好才開店。

2　正式開幕的時間點非常重要。Kevin堅持在耶誕、跨年假期前開幕，第一個月就賺錢，有信心之後腳步也會更穩定。打出口碑後，之後也能順利吸引到尾牙、春酒的大宗團體客人。

3　重視客人的feedback（回饋）。如果能夠立即改進的地方，例如服務不週到等，一定要立即對員工進行再教育，但是若是太過於主觀的負面意見，也不需要為了少數5%的極端客人而失去原本的節奏。

好飯食堂 Paella Ba

Case 2

HowFun
好飯食堂

過去在國外求學工作一路順遂,從事科技產業的William和Chris,年過三十後卻決定放下一切事業基礎,放膽嘗試新的人生方向,一直思考著人生下一步的兄弟倆在討論、討論、再討論之後,決定回台灣拾起爸爸的餐飲未竟之業…

open
Mon - Sun
1130 - 2130

以設計站穩腳步：
萬事起頭難！打造人氣品牌

好飯食堂開業計畫 STEP				
2013年3月	**2013年4月**	**2013年10月**	**2014年3月**	**2014年8月**
試營運。微調座位、動線、出菜流程等。	正式開幕。部落客行銷、平面媒體曝光。	開始獲利。	下一波創新：開發新菜單、新服務等。	HowFun好飯食堂二店（光復店）開幕。

註：店面裝潢成本約於10個月內攤分完畢，比預期的3年還快很多。

放棄是圓夢的開始

「説到西班牙菜，你會想到什麼料理？真正的西班牙菜到底是什麼？真正的西班牙菜有它的靈魂和個性，我們想要做的，就是想辦法去『接近』它！這是我們一路走來不變的初衷。」即使HowFun好飯食堂現在已經成功拓第三家店到上海，還是可以常聽到William和Chris把這些話像口頭禪一樣掛在嘴上。

三年多前，某次偶然踏入William和Chris經營的第一家店裡消費（L Exitos，現已歇業），那是一家結合高級西班牙料理及傢具販售的複合式餐廳，位在敦化南路巷子裡的老社區中。用餐之際與他們聊起空間設計和傢具的話題，相談甚歡，成為常客之後，常在聊天中聽他們叨念著創業開西班牙餐廳的理想。

他們會選擇開西班牙餐廳，除了喜歡西班牙料理之外，也是回頭檢視台灣的餐飲市場，在他們決定創業之際的五年多前，台灣幾乎沒有所謂的正統西班牙餐廳，一般人對於西班牙料理的印象也是模糊且陌生的，既叫不出菜名，也想不出口感滋味。於是，做好「覺悟」，放棄別人稱羨的高薪穩定工作，從找食材、熬高湯開始，一步步從基層做起創業。

←　好飯食堂內湖店。

過猶不及的練兵歷程

　　充滿理想和熱情的William和Chris，包括CI品牌經營、空間設計、菜單發想到營運管理等，店裡大小事情都親力親為，不僅嚴選食材、對研發出來的道地西班牙美味頗有自信，空間設計的硬件軟件也都選用中高價位的高級品，但是，經營了兩年多，雖然累積了基本客群，但營業額卻總是只能維持在某個不上不下的水平，很難再做出更多突破。

　　為什麼無法吸引更多客人上門呢？

　　「那是我們的第一間店，太過於理想化，細細斟酌著每一個步驟、細節，無法有絲毫妥協放鬆，反而忘了最重要的『適度』和『適切』。料理也好，空間設計也好，當每個小角落都搶當主角時，一切就成了四不像。」雖然一切看似用心美好，但是卻缺乏吸睛的亮點，客人感受不到餐廳的靈魂與個性。對於美學和空間深感興趣的兩人，關於店面空間設計很有自己的一套想法，也努力做功課，從眾多國外雜誌汲取精華，挖掘到的每一個亮點都想放進店裡，結果，整間店成為了沒有個性的美女，看過卻留不住印象。

祕密武器：
抓出西班牙菜的靈魂和特色

「那兩年多的經驗，是我們的第一次冒險，冒險不一定總是對的選擇和好的結果，說來是有點老生常談，但是任何錯誤嘗試都一定是有意義的，像我們就是有那兩年的失敗，才有現在的HowFun好飯食堂。經過了血淚練兵，才真切理解到開餐廳絕對不能只有理想和熱血，更要有『策略』。店主要能夠把自己想法傳達給客人，如果客人看不懂、不開心，那一切都沒有意義了。」

在決心改造的同時，William和Chris面臨了第一個選擇題：是要「就地改造」或「另起爐灶」？光是找新店址，就花上了半年之久，我也跟著他們一起到處去看點，交互比較分析第一家店的問題點之後，最後選定王品集團、湛盧咖啡等已進駐的內湖科技園區，以附近上班族為目標客群，維持西班牙菜路線，設定為「sporty、colorful、happy restaurant」，打造讓客人在輕鬆歡樂氣氛下開心用餐的空間，而餐食設計也改變做法，抓出一個主打特色，則設定以Paella主題，定位為台灣前所未見的第一家西班牙大鍋飯專賣店——HowFun好飯食堂。

好飯食堂 店主 William & Chris

William過去長期在紐約工作，而Chris則是被派駐到芬蘭兩年的鴻海工程師。兄弟倆深深著迷於西班牙的奔放熱情，在國外吃過不少美味的西班牙餐廳，覺得道地西班牙菜在台灣餐飲界缺席是很可惜的一件事情。

為了開西班牙料理餐廳，兄弟倆曾到西班牙狂吃一個禮拜，每天吃五餐西班牙大鍋飯。

有了第一間店的嘗試，在HowFun好飯食堂的設定上，十分精準地切中市場需求。

以西班牙的彩色繽紛
吸引路人目光

　　正式著手為好飯做空間設計時，William兄弟從第一間店的營運中理解到「術業有專攻」，不僅更懂得如何有效率地和設計師溝通，也給設計團隊很大的空間發揮。

　　「我們的店空間要是快樂的，除了西班牙的熱情奔放之外，還要有一點美式小酒吧的輕鬆感，要讓過客能夠自然愉悅地推門入店，沒有任何負擔。還有！我希望可以把鍋子融入所有設計之中！」接受到店主人對於好飯的想像之後，設計團隊提出了三種設計方向，最後選定以工業風格為主軸，並且從西班牙人的生活與文化元素汲取靈感，打造讓女生也能接受的彩色工業風，空間設計朝向繽紛多彩的方式呈現，降低店和人的距離感。

　　而原本規畫的好飯是1.5層樓設計，夾層二樓還有座位。但裝潢到最後開始超出預算，我提出了一個方向：「或許不要做夾層，直接為一樓挑高，雖然座位數會減少，但是卻能營造出整體開闊感和氣勢，更重要的是，至少能夠現省一百萬！」幾經考量，他們接受了這個的提案，於是就成了今日好飯的樣貌。負責營運現場的Chris説：「現在覺得其實當初沒做夾層也好，不只管理上簡單了許多，而且也能給客人非常放鬆、寬敞的用餐空間。」

↑　彩色大門營造視覺焦點，鍋子造型門把切合餐廳主題，獨特形式則讓人會心一笑，後來也成為許多客人必拍的店景之一。

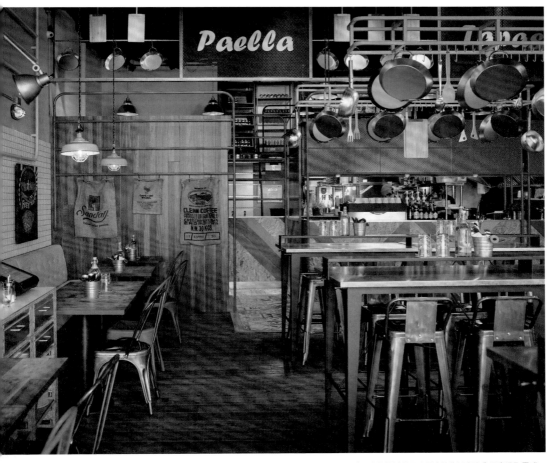

↑　店內設計從西班牙人的生活與文化元素汲取靈感，打造讓女生也能接受的彩色工業風，空間設計朝向繽紛多彩的方式呈現，降低店和人的距離感。

←　去年十月開幕的好飯食堂光復店，雖然也是一樣的五彩繽紛，但卻跳脫一店的粉嫩色系，以馬戲團的歡樂氣氛為主軸，而門口吧檯的旋轉鍋具則是讓人眼睛一亮。

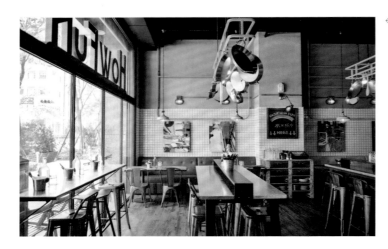

← 將IKEA可購得的大壁畫
裁成1／4，向側邊旋轉
90度立起來吊掛，就成
了獨創又有個性的牆面
Deco。平均下來一片價
格不到台幣400元。

簡單卻富變化性的
IKEA經典餐具和傢飾

　為了配合整間店的彩色繽紛意象，William和Chris在餐具選購上傷透腦筋，跑遍了各大餐具行，就是找不到一眼覺得適合的好貨。「結果有一天陪家人去逛IKEA，我眼睛一亮！有了，這不就是又有特色、經典款、package完整、又便宜的最好選擇嗎？！大家平常都愛逛IKEA，但是其實卻不是那麼了解IKEA的產品。我有時候去逛IKEA，還會遇到其他名店的店主人也來大肆採購呢！」

　當天興奮的Chris立刻和我們聯絡，經設計團隊討論之後，決定全店的所有餐具都在IKEA購買。設計師和店主人一起出動，所有的商品都是設計團隊點頭之後，William和Chris才會下手，來來回回總共去了四、五趟，才把店裡需要的東西都選購好。「神奇的是，把這些東西擺放到店裡時，只要用一點小巧思做變化，幾乎很少人能夠發現它們是IKEA商品！無巧不巧，它們雖然便宜，卻又具有能夠變化的風格特色。」

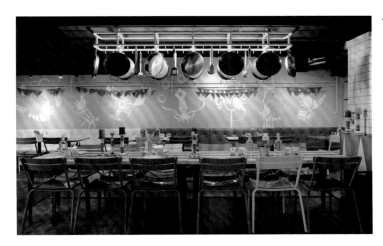

← 店內的餐具都是選用
　IKEA，來採購時總
　是會碰到其他店主人
　呢！

平衡「理想」
與「現實」的百分比

　　「我們曾經不顧一切的追求理想，現在更知道，怎麼在現實中一步步穩扎穩打地追求理想。我們很看重『HowFun好飯食堂』這個品牌，這是全體員工一起打拚而來的！」好飯的員工每個人都是正職，也都把在『HowFun好飯食堂』的這份工作當成人生中很重要的一部分。「之所以不聘請兼職打工，是因為以前學生時代自己也當過打工，當然很清楚打工的心態，和正職的責任感有天壤之別。」

　　把鼎泰豐的經營模式當成典範的William和Chris，從不吝惜與員工有利同享，擁有一群值得信賴的好飯工作團隊。站穩了品牌的第一步，他們正繼續努力著讓「HowFun好飯食堂」在台灣生根茁壯，並以成功台灣餐飲品牌之姿進軍海外。

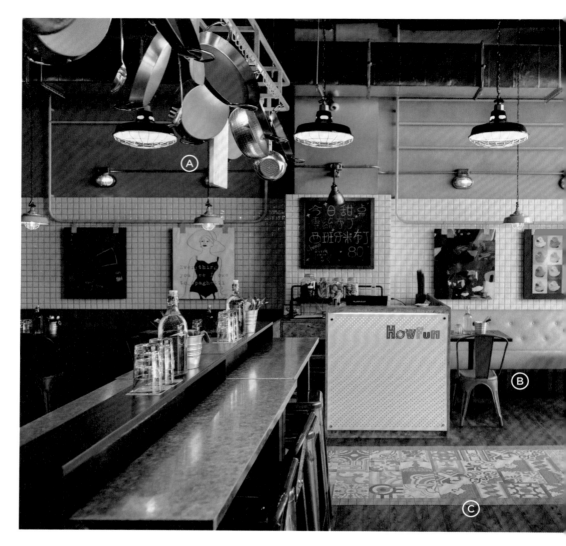

Ⓐ 高腳桌上方掛滿鍋子裝飾，活潑熱鬧，也點出「西班牙大鍋飯」主題。

Ⓑ 木皮搭配以暖色調為主的彩色噴漆，大膽使用色彩為整體空間定調，彩色店名招牌、彩色鐵件，甚至選用彩色填縫劑，營造生動愉悅的用餐氣氛。

Ⓒ 地坪選用品質僅次於義大利磚的西班牙進口花磚搭配木地板，結帳櫃檯則混搭噴漆沖孔鐵板和甘蔗板。結帳櫃檯的位置是看風水上的財位。

繽紛歡樂但不失焦的配色法

　　挑高空間讓餐廳視野更開闊，而開放式設計廚房，讓客人一入門的視覺就能看到製造美食的廚房，空氣中也漫著食物香氣，更引人食慾。如何繽紛活潑但不凌亂？其實是有技巧的，客人碰得到的地方就選用灰色鐵件，色彩的地方大多是碰不到的地方，桌子用木頭色或不鏽鋼等無彩度營造穩定度，讓椅子跳色，顏色分布在空間的兩側。

內部動線的聰明設計

　　其實在用餐區20坪裡，規畫放入56個座位算是比較擁擠的排法，因此中間部分採高腳桌椅設計，坐著時不需要太大的空間，除了營造出美式酒吧的輕鬆感外，也能提升翻桌率。整體挑高設計讓視野寬闊，減少了壓迫感。

　　主要走道要能讓兩個人輕鬆的錯身而過，每個座位都要有雙動線，避免一個通道人多時，阻礙客人進出，或延遲了服務生送菜收碗盤的時間。

↓　高腳椅桌面中間高起處可放小菜，置物勾、黑板都是特別
　　訂做製成。

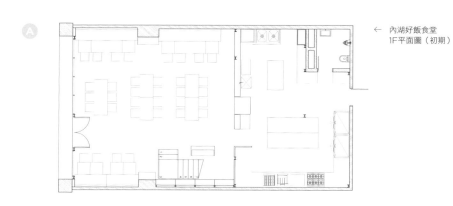

Ⓐ ← 內湖好飯食堂
1F平面圖（初期）

← 內湖好飯食堂
2F夾層平面圖（初期）

Ⓑ ← 內湖好飯食堂
平面圖（最終）

原本規畫的好飯是1.5層樓的設
計，但因為到最後裝潢超出預
算，最後決定減少夾層，營造
店內。整體開闊感和氣勢，還
當場現省了100萬。

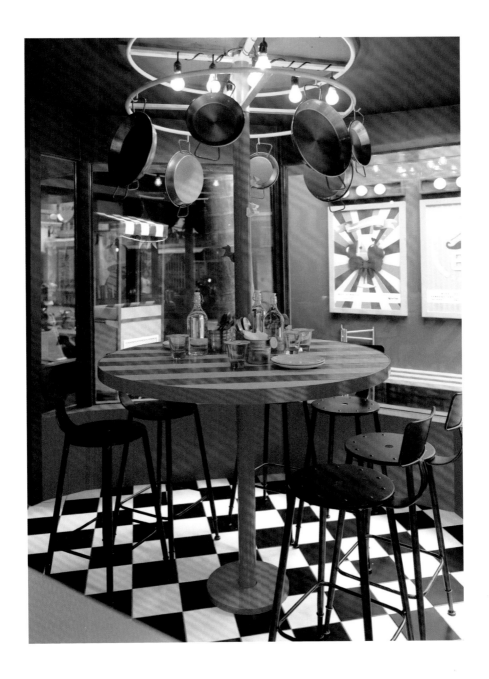

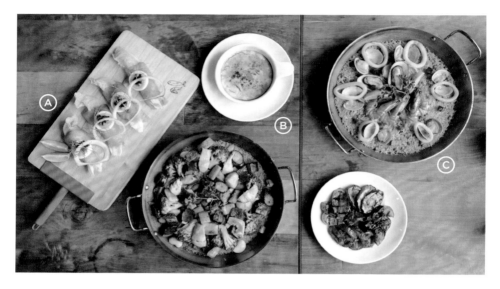

Ⓐ **煙燻鮭魚襯白蘭地魚子醬 $360**
進口煙燻鮭魚佐上主廚特製的白蘭地魚子醬，是道高雅的輕鬆小點。

Ⓑ **傳統布丁 $80**
看似與一般烤布蕾相似，但一敲開焦糖，布丁幕斯般的口感令人驚艷，原來是以鮮奶為底，加入蛋液、橙皮、橘皮下去調成，是飯後甜點的必點之選。

Ⓒ **番紅花海鮮好飯 $330(一人份)**
道地西班牙風味好飯，由海鮮高湯烹煮西班牙進口番紅花，再將各式新鮮海產放入鍋中，最後加入好飯烹調美麗的金黃色澤，和豐富的海鮮是最原始的西班牙好味道。

主人上菜

　鐵鍋煮出來的飯鑊氣足，鍋薄、火旺，食材表面瞬間焦化所產生的香味甚是迷人。西班牙米不易取得，之前試過以義大利米（risotto）取代，但口感太粉，不如泰國米來得吸汁有咬勁，因此改選用口感較接近的泰國米。飯煮好後，直接以鍋子上菜，美味鍋巴是最讓人著迷的期待！

人氣餐廳的開業成功祕密

1. 店鋪資訊INFO

	HowFun好飯食堂 內湖店	HowFun好飯食堂 光復店
開業日期	2013年4月	2014年8月
地址	台北市內湖區瑞光路589號	台北市光復南路280巷31號
電話	02-8751-3332	02-2731-3201
營業時間	平假日11:30〜21:30	平假日11:30〜21:30
店鋪面積	36坪	36坪
座位數	56席	56席
員工數	18人（全部正職）	18人（全部正職）
客單價	400〜500元	400〜500元
平均日來客數	約200人	暫定目標200人
平均月營業額	約300萬	暫定目標營業額300萬

2. 開業費用DATA

內湖店

總開業費用：約500萬元

費用明細

裝潢設計、施工費……約320萬元

廚房……………………約80萬元

其他……………………等100萬元

（含兩個月營運週轉金、10萬元行銷預算）

3. 給第一次開店的你！

① 要全盤計畫好才開店，不要抱著且走且看的姑且心理，客人會感受到店主人不穩定的心理狀態。但也不要追求一次到位，什麼都要用最好的，因為基本上開店有80%都會失敗！

② 廚房儘量不要做成全開放式，否則必須要想好如何克服空調冷熱不均問題。若一定要，建議做成以透明玻璃隔開的半開放式是最好的。

③ 在室內設計時，最好請設計師把設計做到「滿」，不要認為自己還有多餘心力可以做deco（佈置），那只會毀了設計師原本的整體設計。

④ 餐點一定要有素食的選擇。

⑤ 記住回流客的喜好和需求，培養會幫你拉客的潛在VIP。

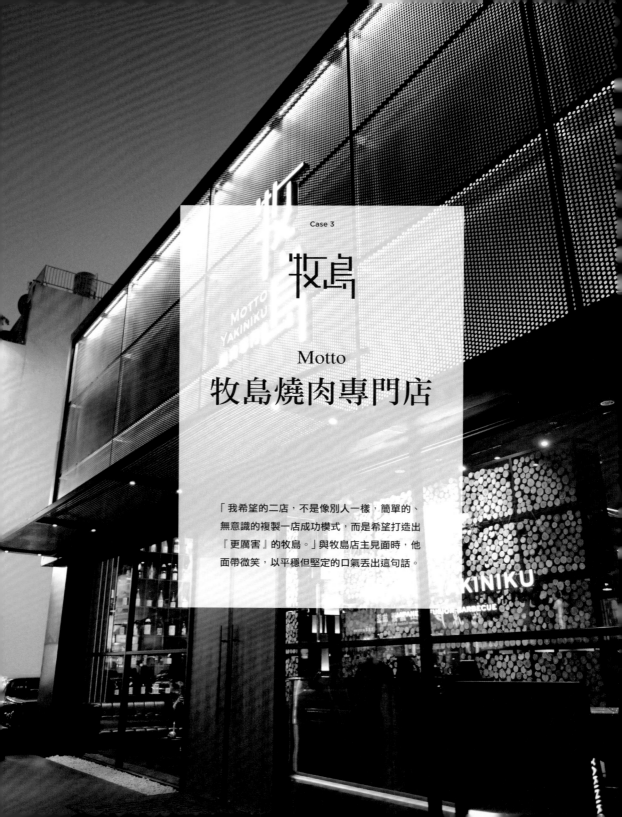

牧島

Motto

牧島燒肉專門店

「我希望的二店，不是像別人一樣，簡單的、
無意識的複製一店成功模式，而是希望打造出
『更厲害』的牧島。」與牧島店主見面時，他
面帶微笑，以平穩但堅定的口氣丟出這句話。

以設計自我超越：
如何壯大品牌、更創好業績？

牧島燒肉專門店開業計畫 STEP				
2013年4月	2013年9月	2013年10月	2013年11月	2014年3月
尋找第二家店址、規畫第二家店內容和室內設計。	確認設計圖，大墩店開始動工。	新菜單口味和服務內容開發完成。全面更新菜單。	大墩店正式開幕，推出獨家料理「上等炙壽司」。	開始獲利。下一波展店計畫：規畫往外縣市展店。

註：店面裝潢與設備成本，預計在開店1年～1.5年內回收。

二店，不是複製，而是創造

當時，「Motto 牧島燒肉」已經是台中豐原地區頗負盛名的高級餐廳品牌，在豐原當地，以往沒有這麼高檔高價的餐廳，而牧島豐原店在當地開出了新局。

為了更理解業主的設計需求，我需要了解他口中的「更厲害」應該具備哪些意涵。原來當時在規畫展店計畫時，店主面臨了第一個重大抉擇：「是要在既有的成功上站穩腳步，還是跳脫既有框架和模型，全部再重來一次？」在一店的基礎上，牧島的第二間店，決定進駐台中餐飲業競爭最激烈的公益路商圈一級戰區。「既然是進軍一級戰區，那麼就不能只是延續一店的經營模式，我們當然要以更高的規格來備戰。」他決定打破既有know-how，試圖站在第一間店的高度上，再進化到另一個層次。

「或許旁人會覺得我這樣的改變太大膽，但是其實我是經過多方考量後才跨出這一步，這樣也才能說不愧對『Motto牧島（日文：もっと）』追求更多、更好的品牌精神。」

所謂的「這一步」，就是從尋找新的室內設計師合作開始。我們第一次見面時，店主已經走遍全台灣各大餐廳，也「探查」過那些成功好店背後的設計團隊，經過簡單的溝通，他當場決定：「好，我們就來試試看吧！」。

極與極的碰撞融合

　　餐廳店鋪的空間設計，當然就是由創業開店的最核心——「經營理念」發展而來，「我希望每一個員工都當自己是牧島這個『家』的主人。當然，經營餐廳是一種商業行為，以營利為主要目的，但是經營方式每家店各有不同，當客人上門時，我會希望牧島人是以一種『歡迎來我們家坐！』的心情來迎接，而身為主人的我們，拿出家裡最上等的美食和熱情來款待客人。有時候到高級餐廳裡吃飯時，服務人員雖然臉上堆滿標準的笑容，但是制式化、不帶情緒的服務方式，反而會讓人感到壓迫與渾身不自在。在牧島吃燒肉時，桌上的美食好酒固然高級，卻不會讓人有拘束緊張的感覺，你可以在牧島服務人員親切話家常的過程中，感受到令人放鬆的溫暖。」

　　既然要從「家」的概念出發，那這會是怎麼樣的一個家？這個家的主人希望從空間設計中展現出哪些個性？牧島給出一個關鍵詞：「極致」。

　　「我想要的極致，意思是說，牧島二店必須跳脫一般日式燒肉店的平價感，要讓來訪客人感受到主人家的決決氣度與待客誠意，打造出一個讓賓主盡歡的舒適空間。」經過反覆討論後，室內設計風格抓出兩個方向：氣派豪華的貴賓級極致待遇與不著痕跡的極致溫柔貼心。

　　以義式設計的濃厚奢華時尚為基調，與日式設計風格的輕盈、爽朗相結合，讓來訪客人體驗多層次的空間感官經驗。有別於豐原一店整棟純白色的外觀，二店則改以黑色為主視覺，搭配點綴灰色與金色系，具象化牧島「火光中的盛情款待」服務意象。

就算人不在，心也留在店裡

　　當初會決定在豐原開一家燒肉店，當然是有藍海戰略上的考量。在以美食聞名的豐原，如何創造出不一樣？「**事前經過很多的市場研究，如果沒有經驗的第一家店就進駐一級戰區，失敗的風險相對會高很多**。後來我們發現在台灣三級小城市的燒肉店，大多是中小型的平價日式或韓式燒肉店，討論很久，決定下重本在三級城市打造出最頂級的燒肉享受，達成了我們想要的不一樣。」牧島一店從店面還在裝潢時就引起路人側目，當純白日式建

↑　以黑色為主視覺，搭配點綴灰色與金色系，打造義
　　式風格的奢華時尚，追求賓主盡歡的空間氛圍。

築落成開幕，提供充滿視覺與味覺震撼的新飲食體驗，更是在當地造成話題：「原來豐原也能夠這麼高級的燒肉店！」大都會周邊的衛星城市居民雖吃慣平價美食，但是也不吝惜把錢花在更優質的飲食享受上，也有許多客人特地從外地慕名而來。

　　有了一店的成功，決定二店進軍台中一級戰區時，牧島團隊把規格拉得更高：「有些人說我們是自虐狂（笑），但其實是因為之前一店創業之初有很多嘗試，也經歷許多小失敗，說來有點不好意思，可是真的很感謝客人的諸多包容。籌備二店的同時，也是重新回頭檢視牧島整體『體質』的一種過程，不管是開店的初衷，或是整體工作流程、服務提供等，必須不斷調整如何有效率。」

從做中學，沒有鬆懈的一天

　　「走上餐飲這條路，真是一條不歸路啊！」很常聽見許多店主這樣感嘆，話語中有些許無奈、苦澀，卻又揉雜著身為職人的驕傲與無悔，令人動容。餐飲是一種動態流動、與時並進的場域，不管是空間設計、餐具配件、乃至於關鍵的食物，都必須隨時迎合人們的需求，每一位店主的心總是懸在店裡與客人身上，沒有鬆懈的一天。

　　陳年的老店固然別有滋味，但推陳出新、創造出時代與人們的需求更令人激動，也正是因為如此，創業與創意的玩味結合，才顯得這麼有趣。

牧島燒肉品牌經理 呂昶融

放手將「美感」交給設計師的專業，但對於營運上的任何細節絲毫不馬虎。

在執行、溝通的過程中，設計師與業主雙向且理性的反覆溝通，是掌握業主對於店家設計的想像與底線的重要關鍵。

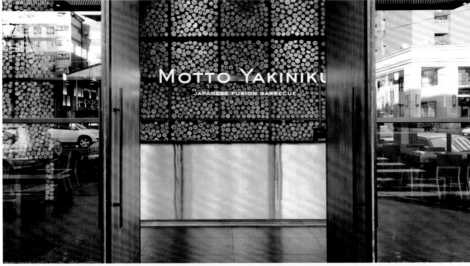

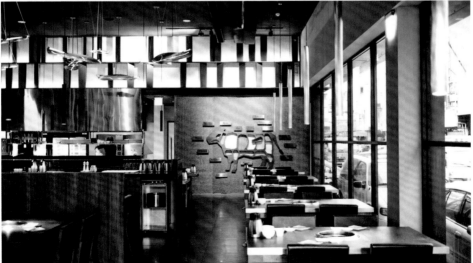

↑　進軍台中餐飲一級戰區的牧島大墩店，追求頂級再升級，
　　有溫度、令人放鬆的奢華享受。

設計思考

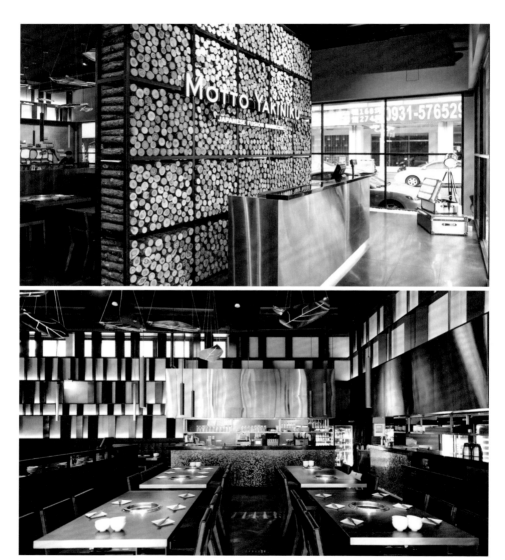

↑　入口處兩旁皆可通往用餐區，令動線更加彈性，而因為「炙壽司」需要桌邊服務，
　動線與座位的規畫也是經過反覆的推敲討論才定案。（現已無桌邊服務）

從反覆討論中，做出抉擇

「是要氣派的一樓挑高建築，還是容客數多的二樓設計？」這一個疑問，大概是牧島二店企劃團隊在籌備期間所面臨的最困難選擇，其實這也是許多店主必須抉擇的關鍵問題，除了資金與日後管理考量之外，也必須克服複雜的法規問題，若不仔細分析，很可能造成許多有意或無意的違規情事，不得不慎；甚至也有許多店主在開店一兩年後，又希望可以重新整修、改造整體格局。

在空間規畫上，具備擴張品牌的企圖心卻又務實的他，基於許多營運上的考量，用餐座位區的空間設定，在「一層樓」與「二層樓」的抉擇之間，搖擺到最後一刻。最後，除了營運面和風險面的考量、同時也為了能讓牧島大墩店更顯氣派，他們決定將牧島大墩店的客人用餐區設定為一層樓，並以挑高和大片落地窗的設計，打造出氣派舒適、視野寬闊的空間感。

在溝通過程中，設計團隊先規畫出「用餐區為上下二層樓」的設計圖，以與業主討論決定大方向風格與配件細節，當業主作出最終決定之後，依照要求，彈性且迅速地修改為一層樓的設計。

座位與動線應該怎麼安排？

想要營造出讓賓主盡歡的舒適空間，規畫出「適當的距離」是重要關鍵。在追求美感與舒適之餘，為了達成設定的營業目標金額，在座位數的規畫上，也是牧島非常希望可以同步兼顧效益而堅持的一點。

在討論空間設計的同時，牧島的企畫團隊一邊回頭檢視菜單與更新工作流程SOP，為了配合創新推出的主打菜單——桌邊服務「炙壽司」，因此在動線與座位規畫上，我們反覆推敲討論，設計圖也往來修改多次才終於定案。

店靈魂，就蘊藏在設計裡

最近很流行「魔鬼藏在細節裡」，就算是在微不足道的角落裡，也低調包藏著高貴質感，牧島對於空間設計的堅持，因為「完美不是一個小細節，但注重細節可以成就完美」。例如桌邊的隱藏式抽屜讓桌面簡潔有力、下吸式風管讓燒肉店不再讓人滿身充滿油煙味等，就是可以讓人優雅吃燒肉的貼心考量。

對設計師來說，最重要的就是如何透過設計展現店主的意志——也就是「店靈魂蘊藏在設計裡」，看起來越簡單的空間，卻是越能感受到店主個性和設計師巧手的地方。牧島以黑、灰與金色系打造出空間的一致性，但也利用入口處的木樁大牆區隔出帶位區、等候區與後方的用餐區，在空間中做出明確卻又不失一致性的區域劃分。

雖然黑、灰與金色能夠營造質感，但為了避免整體空間的顏色太沉重，牆面設計上加入木樁牆、白色與金色不規則混搭牆、立體牛肉部位圖（鋪上褐色乾草底）、器皿展示牆（木箱鋪上綠色鮮草底），不僅營造日式風情，也點亮室內空間。

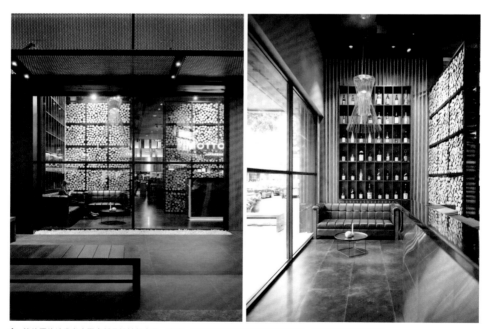

↑　等待區的沙發與小圓桌都是設計師真品，背後一大片清酒牆不只是展示店內蒐藏，也營造出店家的氣勢。

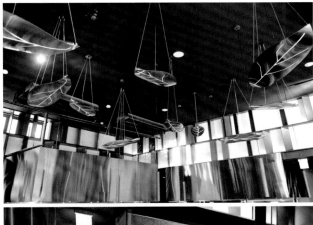

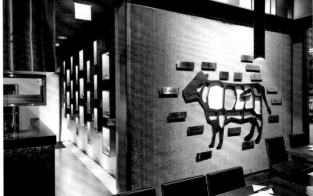

```
1
2
3
```

1／牧島的料理大量使用柚子作
調味入菜。挑高空間中的黃金柚
葉裝飾營造出華麗的酒吧風格。
2／為了避免整體空間的顏色太
沉重，牛肉部位圖以立體框架作
成，鋪上褐色乾草底，呈現出牛
兒吃草的小趣味。3／前往廁所
的走道上，以木箱交錯打造出一
整面展示牆，展示主人蒐藏的器
皿。以木頭搭配淺綠色底，輔以
照明營造日式韻味。

初期將用餐區規畫為兩層樓

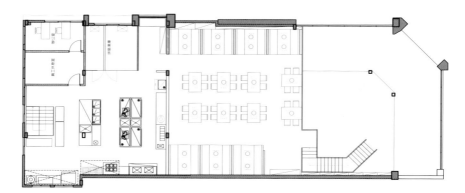

↑　牧島燒肉2F平面圖（初期）

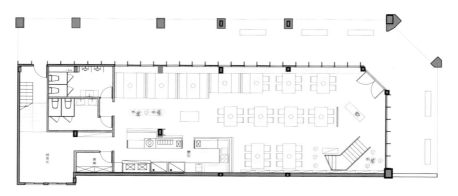

↑　牧島燒肉1F平面圖（初期）

最終決定將用餐區規畫為一層樓

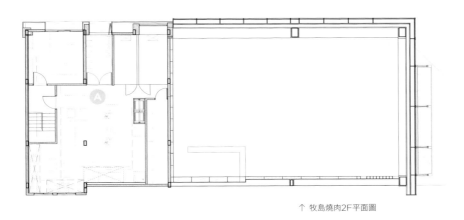

↑ 牧島燒肉2F平面圖

↑ 牧島燒肉1F平面圖

Ⓐ 天花板挑高，將一部分廚房和小辦公室放到二樓。

Ⓑ 盡量讓每個座位都有雙動線，能讓炙壽司的餐車經過，並於桌邊服務時，不會影響其他客人。（現已無炙壽司桌邊服務）

Ⓒ 大木樁牆面左右各開一個出入口，讓整間店的動線更靈活。

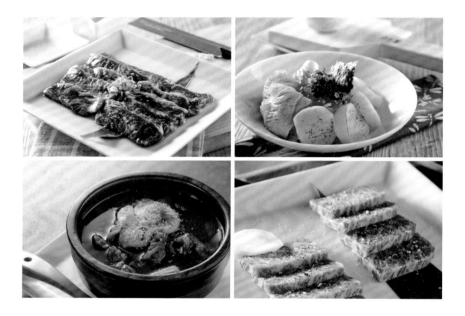

1.秘醬橫膈膜 $440
部位位於肋脊部及胸腹部間，油花分布漂亮、肌肉纖維軟嫩，嘗起來格外的柔滑、具有彈性、更帶有一股獨特迷人的甘甜香氣。

2.正宗日本生食級極巨干貝 $190
每週從北海道漁場零下50度急速冷凍保鮮進口來到牧島，保持最佳鮮度與甜味！微炙後的甘甜、細嫩，欲罷不能的極上美味。

3.辣牛五花鍋 $180
鍋內除了有軟嫩牛五花肉之外，還加入Q嫩豆腐、洋蔥提味，看似紅通通的湯頭，辣味卻相當溫和怡人！令人讚不絕口的鍋物，湯頭濃郁，相當下飯。

4.一極牛小排 $460
高水準的安格斯黑牛品質，搭配豐富的大理石油花，汁多味美的肉質，有著入口即化的口感，咀嚼在口中的幸福滋味；讓人擁有最高等級的味覺享受。

1	2
3	4

主人上菜

　　實踐店名motto，料理本著日本師傅一絲不苟的精神搭配西方創意的浪漫不羈、如同圓舞曲般的精心策劃，無論是揭開序幕的開胃前菜，還是熱情奔放的炙燒醬汁，料理以高雅多姿的宮崎柚入味，創造出前所未見的燒肉食感。

人氣餐廳的開業成功祕密

1. 店鋪資訊INFO

	Motto牧島燒肉 豐原店	Motto牧島燒肉 大墩店
開業日期	2012年10月	2013年11月
地址	台中市豐原區陽明街99號	台中市大墩路689號
電話	04-2526-8999	04-2329-0366
營業時間	平日 11:30～14:30、17:30～24:00 假日 11:30～23:00	平假日 11:30～24:00
店鋪面積	170坪	約140坪
座位數	58席	92席
員工數	15～20人（含打工兼職人員）	25～30人（含打工兼職人員）
客單價	900～1000元	900～1000元
平均日來客數	約120人	約300人
平均月營業額	約250萬	約600萬

2. 開業費用DATA

Motto牧島燒肉大墩店

總開業費用：約2500萬元

費用明細

裝潢設計、施工費⋯⋯⋯1300萬元

廚房設備⋯⋯⋯⋯⋯⋯⋯⋯ 600萬元

期初進貨費用⋯⋯⋯⋯⋯⋯150萬

店租⋯⋯⋯⋯⋯⋯⋯⋯⋯⋯30萬／月

其他⋯⋯⋯⋯⋯⋯⋯⋯⋯⋯420萬

3. 創意行銷IDEA

① 配合節日的慶祝活動
 ・親吻爸爸臉頰，拍照打卡上傳臉書，招待「SRF極黑豬里肌」一份
 ・單筆消費滿2000元，聖誕驚喜招待券現抽現用

② 與不同品牌雙贏合作
 ・於喬治派克消費滿200元，送牧島「安格斯牛肉招待券」一張

③ 不定時推出限定餐點「不可思議價格」活動。

LOVEONE

Love one café
樂昂咖啡

現在開店夢想對一般人來說不再遙不可及，每年各種形式的餐廳店鋪如雨後春筍般不斷冒出、消失，在與許多業主的對應往來過程中，可以看出其實許多店主人並不太知道自己想要什麼，不只是開第一家店的店主，許多擴店中的知名餐飲業者，都還沒有辦法掌握自己的定位，但樂昂咖啡似乎不一樣…

以設計自我超越：
如何壯大品牌、更創好業績？

樂昂咖啡專門店開業計畫 STEP				
2013年7月	**2014年4月**	**2014年7月**	**2014年10月**	**2014年11月**
樂昂一店開幕。三個月之後收支打平，開始尋找二店店址。	確認好二店的設計圖後，健行店開始動工。廚房設備升級，解決一店的油煙問題。	二店開始試營運。菜單則暫時沿用一店。	開始獲利。針對二店的客人特性研發隱藏版特別餐點。	下一波展店計畫：規畫要往外縣市展店。

註：一店店面裝潢與設備成本，大約在開店1年左右回收。
　　二店則預計在開店1年～1.5年左右回收。

創新才有新的火花

　　「你有看過『婦仇者聯盟（The Other Woman）』這部電影嗎？電影中幾個女人總是聚在一家早午餐店裡，邊吃美食邊誇張放肆的聊天，一起研究討論怎麼聯合起來對付負心漢男人⋯⋯。我想要實現的，就是那種店！一個可以讓客人完全放鬆說出心底話、吃了美食就能振奮起來的地方！」Peter每次都這樣眉飛色舞描述自己對開店的想法。

　　樂昂咖啡（Love one café）開幕於2012年台中逢甲商圈，2012年底，思考著展店規畫的Peter卻決定換一種門面呈現。問他為什麼要換設計師，對於逢甲店的空間設計有什麼不滿嗎？「其實，逢甲樂昂店現在每天平均翻桌五次以上！不只客人喜歡，老闆也覺得這樣的成效很不錯。但是我並不想要因此滿足，其實我總是覺得好像還是少了點什麼⋯每天上班下班都想著，能不能讓樂昂變得更『大』？既然二店店址選定在不同的商圈了，那就從室內設計上做出區隔與進化吧！每個設計師有自己的個性，換一個設計師合作，看看可不可以激盪出不同的火花！」

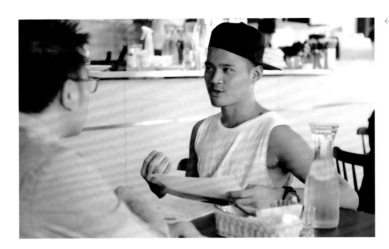

← Peter的領導方式令人參考，團隊內每個人對於店內所有事務都擁有發言權、建議權，針對各種提案做投票表決，經過一次次的理性溝通（以及許多「非理性的討論」），最後才定案。

不要小確幸，而是要創造「大確幸」

　　樂昂的「樂」字，是老闆的想法，希望在現在這樣充滿天災人禍、悲情氣氛的世界中，營造出一個可以讓大家感到「快樂」的空間。除了這個關鍵字與大方向之外，其他的內容細節，包括菜單發想、品牌定位、室內設計，以及各種營運方針等，全部交給Peter去企劃籌備，最後發展出「熱情、不做作，藉由食物喚醒對生活的美好記憶」的樂昂精神。

　　現在開店夢想對一般人來說不再遙不可及，每年各種形式的餐廳店鋪如雨後春筍般不斷冒出、消失，在與許多業主的對應往來過程中，可以看出其實許多店主人並不太知道自己想要什麼，不只是開第一家店的店主，甚至許多擴店中的知名餐飲業者，已經開到第三家、第四家店了，都還沒有辦法掌握自己的定位。相較之下，對於設計團隊來說，樂昂算是相當少見，擁有完整且定位清楚的CI設計（Corporate Identity），在設計之前就能接近品牌個性的精髓，在空間設計的討論上也能夠更深入。

　　「我覺得開店並不是店主人自己開心就好的小確幸，我們思考的是，怎麼主動地把快樂美好的情緒灌輸到客人的肚子和心裡？除了讓他們帶著飽飽的肚子回家之外，我也要讓他們感受一種可以和別人分享的故事，吃飽了，連心靈也充電完畢了！我想要創造的是格局更大的『大確幸』！所以，團隊合作與信任專業就很重要。」

　　初步確立方向之後，Peter團隊選擇與專業的CI設計師合作，在CI設計師的協助下，一步步讓樂昂精神具象化。而Peter的領導方式也十分值得參考，他們團隊內每個人雖然各司其職，但對於店內所有事務也都擁有發言權、建議權，針對設計師的各種提案做投票表決，經過一次次的理性溝通（以及許多「非理性的討論」），最後才能以成熟且全面性的視覺設計，把樂昂的快樂享受精神傳達給客人。

樂昂咖啡品牌經理 Peter

1985年生，當過藝人、蛋糕店員工、英語老師、精品銷售員。樂昂是他執行企劃的第一個品牌，覺得沒有「愛」就做不下去，帶領著一群年輕團隊，對於樂昂充滿了熱情和滿滿的愛。
對於「美」很有概念，有了一號店的經驗為基礎，在二號店的設定上，可以看出他想要兼顧商業營運與設計藝術的野心。

戲棚下站久了就是你的

在第一家店經營有色之後，緊接著就是開始展店，Peter説平常下班之後的功課之一就是抽空開車逛大台中，有時看看別人的店家門面，當然也順便觀察不同商圈的人潮，「人家常説找店面是緣分，可遇不可求，這是真的沒錯。但是，有時候戲棚下站久了也會是你的！」樂昂二店位在建行路靠近中港路交叉口的角間，旁邊就是中港路上的經典酒店，對面則是號稱全台灣生意最好的7-11，這樣的金店面，怎麼搶租得到？

「其實我第一次發現這邊，是一年多以前，當時是塊空地，並且貼了一個大大的『售』字，但是因為是空地，要自己蓋房子實在成本太高，無奈之下只好作罷。不過我把它列入我的觀察口袋名單中，偶爾經過時再多看一下。沒想到，十個月之後，某天突然看到毛胚屋蓋起來了！我當下立即出動所有人脈去問，找到房東是誰後，親自拜訪，表達想要簽租約的誠意。房東説我只要晚來一天，這裡就被其他連鎖商場租走了！」

選店面時，在多次親自走訪、長期觀察的基礎上，有機會的時候，也要相信自己的直覺，主動出擊。無法有設計師陪同看店面、幫助立刻下判斷時，可以參考後文（第125頁）的挑選店面注意事項。

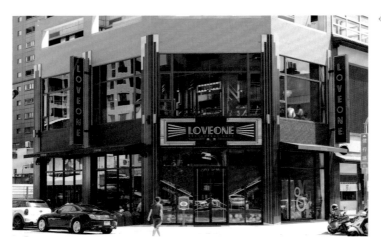

←　選店面時，在多次親自走
　　訪、長期觀察的基礎上，
　　有機會的時候，也要相信
　　自己的直覺，主動出擊。

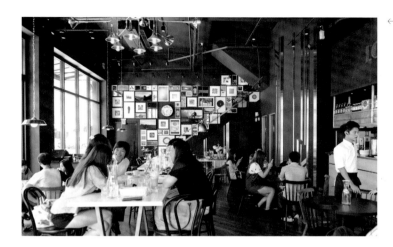

以「硬一點的Art Deco」風格做出市場區隔

一店位在逢甲商圈周邊，附近有好幾家大學和高中，客群基本上就是學校的老師學生，為了打造能夠讓他們自在的環境，因此選以大書櫃作為主視覺，再加入一點點奢華的點綴元素。「其實在執行第二家店的同時，也是一種重新回頭檢視第一家店的過程。會覺得有很多可以更放膽去嘗試的地方，好像現在膽子真的更大了一點，更知道什麼是自己想要的、什麼可以去『玩看看』。」

而二店的位置就在飯店旁邊，再加上臨近台中交通中樞的台灣大道（中港路），基本上是以22歲以上的上班族客人居多。因此，他針對二店定出的設計意象是：「要時尚、現代化，並且帶點華麗的室內設計，但是卻又不會讓人感到不自在、是一個可以在這裡不小心講出心底話的神奇空間。」

← 目前市場上早午餐店沒有
的、比較硬一點的「Art
Deco風格」，以黑色、
金色、銀色作為主視覺，
再融入一些經營考量上所
需要的女性元素，打造出
有一點酷、帶點帥氣，可
以感受時尚高貴。

　　其實Peter非常喜歡美國Isola bar的設計，以法式復古手法打造出溫室的概念，藉由
植栽裝飾營造出自然放鬆的感覺。他在與設計團隊溝通時至少叨念過十次以上：「從設計
師的角度來看，你們覺得溫室概念這樣可行嗎？」當然，以設計的角度出發來看，那的確
是非常有趣的空間設計，只是，從營運的角度來看呢？那種風格設計會不會太前衛？台灣
客人會喜歡嗎？又該如何跟客人解釋這是什麼風格？來到這種空間裡享用早午餐或下午
茶，能夠成為台灣客人生活中的一種習慣嗎？

　　果然，不只Peter本身有疑慮，他的團隊裡也有許多討論的聲音。在經過多次開會、多
方資料蒐集比較之後，發現**目前市場上的早午餐或下午茶餐廳，設計上大多主打女性柔美
路線，例如義大利水都風格、法式花園風格等，都是男生很難走進去的店家裝潢**。於是設
計團隊提出目前市場上沒有、比較硬一點的「Art Deco風格」，以黑色、金色、銀色作
為主視覺，再融入一些經營考量上所需要的女性元素；接著以挑高落地窗的設計，營造自
然溫室概念，打造出有一點酷、帶點帥氣，可以感受時尚貴氣生活，但又讓人卸下心防講
出私密心底話的樂昂二店。

← 完整的設計概念讓整家店
營造出一致的Art Deco
風格。

開店是一種生活態度的展現

　　有人說從一家店就可以看出經營者的個性與生活態度，這點可以在Peter與樂昂的身上得到印證。即使已經是開第二家店，在企劃執行的互動過程中，仍然時時感受到他旺盛的活力與企圖心，「即使一店獲得了所謂的『成功』，但我其實到現在的每一步還是有許多不安，總是很怕讓客人或是老闆員工失望，但是我知道，只有持續不斷努力，才是消解不安的唯一方式。」

　　身為一位空間設計師所能做的，就是如何透過設計，把經營者的個性和「想要為客人做的」想法傳達出去。樂昂希望提供一個空間，喚醒大家早已遺忘的美好記憶，但同時也抱著更大的企圖心。Peter說，也許現在這麼說還有點天真，但希望樂昂成為一種「態度」、甚至是一個口頭禪，以樂觀、積極的生活角度，主動為大家創造生活中的快樂大確幸。

設計思考

牆面也是營造空間氛圍的設計重點

　　Peter對於牆面布置有特別的野心，有別於逢甲一店大書櫃的靜態設計，他希望二店的牆面可以「誇張」、「搶眼」，因此我們在牆面的Deco方式花了許多時間溝通。

　　一開始Peter非常希望可以整片做成一個由LED組成的大牆，興奮的找各種設計素材和資料，不過在進一步討論與初步估價的過程中，有一天他告訴我：「想了好幾個禮拜，但是現在我決定放棄這個idea。首先是成本考量，再來是每個LED需要影片輪流播放，我知道自己龜毛的個性，到時候光是各個影片的版權問題就可以把我給逼瘋了。」

　　於是我們決議轉往以經典Deco方式——畫框和圖片——來做大牆面布置。應該要如何配置畫框呢？設計團隊基於美學標準，畫出各個畫框的尺寸與配置圖，而Peter也會根據每次我們交出的設計圖給予意見，例如他希望可以做出強烈的立體變化、在靜止的畫中加入鏡子和流動畫面的電視，營造出特別視覺效果，或者是希望某些畫框的尺寸可以再調整等等。

　　只是一個牆面Deco設計圖，但是往返修改次數之多，大概是我遇過的案子裡最多的一次吧。除了畫框立體變化可能會造成動線上的阻礙，我會建議他拿掉之外，其餘的修改都是盡力去達成他的要求。當最後的設計稿定案、Peter花了一整天貼上他精心蒐集而來的圖片時，絕佳的效果讓大家覺得辛苦都值得了。

← 想要營造Art Deco
風格，可以留意圖案
和顏色這兩個重點，
圖案例如建築的交錯
線條、動物圖案、碎
花或幾何圖形。至於
顏色，可以強調以明
亮對比的色彩，例如
鮮明的深色與白色互
補等。

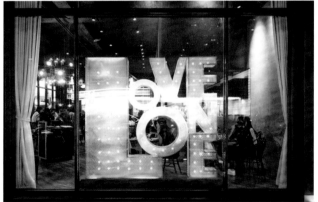

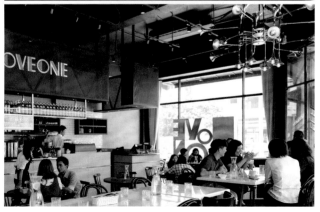

1
2
3

1+2／以不鏽鋼白鐵＋燈泡打造
而成的「LOVE ONE」字母
落地窗燈飾，白天是冷靜的銀
灰，晚上璀璨的金色，呈現兩種
迷人風情。幾乎是來訪客必拍
的「重要景點」。3／想要華麗
不一定只有水晶燈這種厚重的選
擇，以「小喇叭」象徵樂昂的熱
情與活力，自己畫設計稿，訂製
獨一無二的「喇叭燈」，營造出
空間的專屬個性。

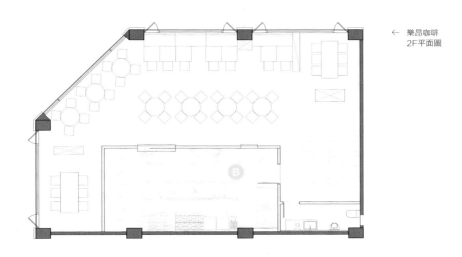

← 樂昂咖啡
2F平面圖

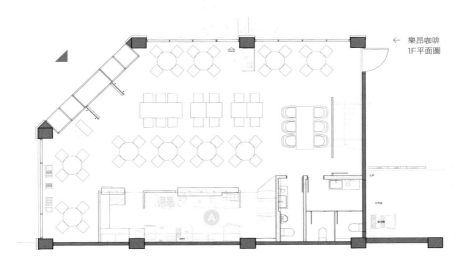

← 樂昂咖啡
1F平面圖

Ⓐ 規畫一樓為吧檯區，把廚房放在二樓。

Ⓑ 把廚房放在二樓的設計，雖然必須多付出建制「菜道」的成本，但如此一來，一樓就能夠充分利用挑高格局，打造出讓人放鬆的寬闊用餐區，也能夠避免廚房帶來的噪音及油煙味。

主人上菜

樂昂的主廚只有25歲左右,非常年輕,卻做出一手令人驚豔不已的美味料理。在研製菜單時,嚴格的Peter和主廚跑遍台灣北中南,也遠赴美國取經,在不停試做、重做的研發菜單階段,把自己吃胖了十二公斤。過了六個月,一直到試菜的每個人都滿意之後,菜單才終於成熟定案。

他們說,不管如何悲傷或快樂,好吃的東西永遠美味,只有食物是永遠不會背叛人的。

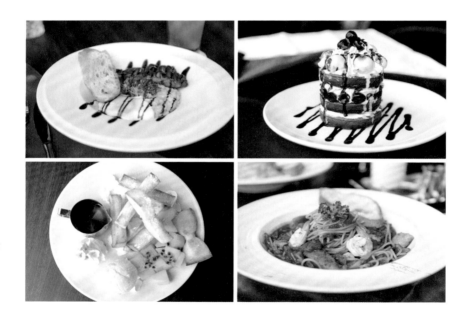

1.溫泉蛋菇菇烤雞燉飯 $300
煮至微透,保留米芯的口感,淋上義式烏醋,畫龍點睛的帶來清爽口感,大推!聽說是銷售NO.1,幾乎每桌必點的好評餐點。

3.經典鹽味焦糖領結 $250
外酥內軟的法式吐司淋上焦糖,再搭配上芒果的酸味平衡甜味,一般不愛甜食的男生應該也會被征服吧。

2.酒釀櫻桃美式鬆餅塔 $270
分層食用,一層層享受酒釀櫻桃冰淇淋、鮮奶油卡士達醬、酒釀櫻桃與鬆餅的配對組合,鬆軟Q彈的鬆餅口感與多層次滋味,是相當大人的甜品享受。

4.路易斯安那什錦義大利麵 $280
墨西哥風味的微辣口感,是我每次到樂昂的必點餐點。聽Peter說單店每月售出1800份以上。

1	2
3	4

人氣餐廳的開業成功祕密

1. 店鋪資訊INFO

	Love one café 樂昂咖啡 逢甲店	Love one café 樂昂咖啡 健行店
開業日期	2013年7月	2014年8月
地址	台中市西屯區福星北路59號	台中市西區健行路1039號
電話	04-2707-5898	04-2327-1588
營業時間	平假日10:00～22:00	平假日10:00～22:00
店鋪面積	45坪	兩層樓約85坪
座位數	50席	約90席
員工數	26人（含打工兼職人員）	50人（含打工兼職人員）
客單價	350元	350～400元
平均日來客數	約250人	目標500人
平均月營業額	約210萬	目標營業額400萬

2. 開業費用DATA

Love one café樂昂咖啡 健行店

總開業費用：約1300萬元

費用明細

裝潢設計、施工費 ……… 600萬元

廚房、其他等 ……………… 670萬

店租 ……………………… 30萬／月

Wells café
井井咖啡

「如果現在讓你有機會再重新選擇一次,你會想要過什麼樣的人生?井井對我來説,就像是人生的Reset一樣,這次,我選擇了自己想要的人生。」每一次接觸新業主,我都充滿期待,因為那是再多接觸到一個精采生命故事的機會。

以設計確立定位：
特色咖啡店

井井咖啡開業計畫 STEP				
2014年2月	**2014年8月**	**2014年9月**	**2014年10月**	**2014年12月**
決定離職，正式開始籌備井井咖啡。	正式開幕。第一個月就開始獲利。	開始展店規畫：[井町蔬食餐廳＋井井咖啡]竹北店	[第二波創新]開發新菜單：井井鹹鬆餅輕食系列	達到獲利標準，提高營業額已不是首要目標，下一步是讓井井成為一個社群交流平台，舉辦更多咖啡與生命分享會。

註：店面裝潢成本約於10個月內攤分完畢，比預期的3年還快很多。

自然又環保、有益處的存在。

　　曾經是竹科工程師的璽文（Happy），曾經幫台灣發明了36項節能減碳的高科技專利，獲得聯華電子十大專利發明人的殊榮，短短幾年的工作經驗讓他名利雙收，年紀輕輕、正當要繼續在專業領域發光發熱之際，怎麼會捨得突然放下一切、轉換跑道來開一間小小咖啡館？

　　「我並不是突然想開咖啡店，事實上我玩咖啡已經十年以上了。開店是我一直以來的夢想。有時候想，自己研發出來的那些高科技手機，倒底對人類社會有什麼助益？說直白一點，那其實只是發明出一堆無法回收、對地球造成負擔的垃圾啊⋯⋯」有著這樣想法的老闆，讓人對他的開店之路更加好奇。

　　從學生時代開始就積極參與各種志工活動，再加上慈濟人的身分，讓他對於開店一事，比其它創業者更多了一份大愛的堅持，他要求自己：這家咖啡店必須是自然又環保、對這個社會有益處的存在。

← 這裡是「緩慢的角落」、
沒有低消、更沒有用餐時
間限制，店主希望這裡可
以讓大家自然而然地『慢
下來』，學著如何休息。

在快速的世界裡，
提供一處緩慢的角落

栽入咖啡世界已經超過十年的璽文，對於餐飲經營其實全然陌生、甚至也沒有在餐廳端盤子打工的經驗，跨入餐飲經營的第一步，是加入「井町日式蔬食料理」的股東行列，負責與設計師溝通新店鋪的空間規畫。隨著逐漸認識餐飲的遊戲規則、累積經驗，內心開咖啡店的渴望也越來越強烈，一年多後，下定決心離開聯電，全心全意打造出一家屬於自己的咖啡店。

「一點也不誇張，當下定決心跨出去實踐夢想之後，你會發現整個世界都不一樣了。以前是被鬧鐘叫醒，現在是每天被夢想叫醒，不管是之前的籌備期還是現在開店之後，都是準時八點就會到店裡報到。」

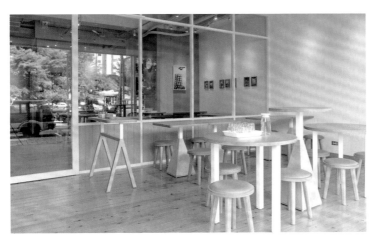

← 團體客人或是舉辦小型分
享會活動時，可安排在半
戶外區，將對其他客人的
影響儘量減少到最低。

即使夥伴是有許多成功經驗的創業者，在展店時，尋找店址仍然是讓他們最頭痛的第一道關卡。有了井町餐廳的經驗，璽文與井町的股東討論過後，決定讓井井和井町在地理位置上成為「搭檔」試看看。經過他們最後看中離清大不遠但卻又相對幽靜的新源路住宅區，附近只有住宅大樓和傳統市場，並沒有其他餐廳或是咖啡店，決定在此開拓新領域。

有別於井町餐廳的熱鬧快速、在經營上注重翻桌率，井井咖啡想要提供一個「緩慢的角落」給客人，「對於井井，我堅持不設定低消、更沒有用餐時間限制，因為大家平常上班上課，或是全職媽媽上市場張羅三餐、帶小孩，已經有太多繁瑣累人的事情，每天被時間追著跑，我希望這邊可以讓大家自然而然地『慢下來』，學著如何休息。」

璽文對於井井咖啡充滿期待，目標成為讓客人放輕鬆坐下來聊天、發呆、看書，像是祕密基地一般的存在。

與「地球」
&「身體」和平相處

　　説得文青一點，許多上班族喜歡早上「靠一杯咖啡來喚醒自己的靈魂」，玩咖啡資歷超過十年的璽文，自然也是視咖啡如命，只是和其他的咖啡人不太一樣的是，他對咖啡的要求還多了一個不同面向：健康。

　　「不只蔬菜魚肉，咖啡當然也有分健康和不健康！相信還有許多人喜歡喝重烘焙的咖啡，或許你覺得焦苦和煙薰才是在喝咖啡，但我真心奉勸，為了健康好好的想一下，鉛筆

↑　對於品質嚴格把關的店主，食材也都一一親自把關，希望不要再對這個地球和
　　身體造成多餘的負擔。

為什麼能寫字？因為碳粉留在紙上，你就可以看見。咖啡也一樣，過度烘焙的咖啡就會碳化，單寧酸那些抗氧化的物質，超過190度就不見了，但深焙都會烘到250度，炭化後的黑色咖啡就像是木炭。你烤肉都不吃木炭了，為何要喝木炭水呢？」璽文總是這樣掛著一抹微笑，以溫和的口氣不厭其煩地「健康宣教」。

除了咖啡，井井主打的甜點「比利時鬆餅」也是，堅持每天早上現揉麵糰、等待三小時發酵，所有食材也是當天早上新鮮處理。「正統的比利時鬆餅，在台灣相對少見，那是因為成本至少是一般麵糊鬆餅的三～五倍。它是就像一顆饅頭，從揉麵糰開始，必須經過發酵長大，在發酵過程中就會有變數，良率不高。不像液狀的鬆餅糊，加水下去打一打就好，製作者不用練任何基本功夫，甚至還能冷藏放隔夜也不會壞掉。」

對於品質嚴格把關的璽文，當初光是鬆餅麵糰基底就嘗試了七十幾種配方，食材也都一一經過璽文親自把關，「金錢上的成本對我來說從來不是最重要的事情，我做事情只求一個無愧於心，並不是要刻意唱高調，其實只是卑微的希望，自己的任何決定，不要再對這個地球和身體造成多餘的負擔。」

井井咖啡 店主 Happy陳璽文

1983年生。以「走路要輕，怕地會痛」的心情與地球和平共處，即使是過去在竹科工作時，發明了多項節能減碳的科技專利、假日到偏鄉服務，仍然時時感到慚愧，覺得自己做得還是不夠。
29歲時決定離職，以井井咖啡為據點，把健康的咖啡推廣給更多人知道，堅信只要對的事情，就要勇敢的去做，哪怕一個人的力量很微小。

讓人安心的京都咖啡館風格

　　接收到璽文對於井井咖啡的期望和意象，以「安心」和「放鬆」為主要意象，我們對井井咖啡的空間提出了幾種設計提案，包括以比利時國旗去做跳色的輕盈活潑風、以深色營造專業感的復古日式風、最近開始逐漸流行的新北歐風等，最後璽文決定採用明亮清爽的京都咖啡館風格：「我覺得白色系＋淺木頭色這種組合最耐看，不需要太多顏色、不需太走現代個性風，在視覺上最簡單、平民且親切的設計，反而可以讓人坐很久也不會膩，真正打從心底放鬆、伸展開來。」

　　璽文對空間設計還有另一個獨特堅持：「幫我把烘豆機獨立隔離起來！」這點與一般咖啡店主的思考邏輯完全不同。烘豆機必須放在恆溫空間裡，才能夠保證每一次烘豆的品質，因此一般咖啡店把烘豆機丟在室外讓過路客聞香下馬，其實是很不妥的做法，「畢竟一天之中早中晚都有溫差了，更別說是一年之中的冬天與夏天氣溫差別了。」決定把烘豆機放在有冷氣的室內，璽文決定讓烘豆機有自己的小房間，「雖然烘咖啡豆的味道很香，但是如果在室內每天要聞八～十個小時的烘豆味，其實是非常痛苦的，就算我能勉強折磨自己，也不能這樣折磨我的員工。」

↓　以透明玻璃隔起的烘豆室，可以讓客人親賞老闆烘豆的過程，但是又能夠有效阻隔烘豆時產生的噪音與過濃香氣。

堅持不宣傳的理由

　　開店至今，常有人將其他店主的成功經驗與璽文分享，例如與媒體和部落客合作宣傳，或是建議他以地利與人脈之便去經營竹科園區的外送生意時，總是獲得軟釘子般的回應：「當一間咖啡館開始排隊、限制用餐時間時，這間咖啡店就已經不是我心中的咖啡館了，因為咖啡館就應該是一個溫暖的、安靜的存在，讓人隨時走進來，都可以有一個位置、找到屬於自己的角落。」他期待親手將暖暖的溫度傳遞給上門的每一位朋友，以咖啡為語言，溝通著生命間的美好，「走進井井，就彷彿緩步進入圖書館，每位客人的人生故事，就是一本本耐人尋味的書。每天開店時看著許多人來喝咖啡、吃鬆餅，看著許多人越來越知道什麼才是健康的咖啡，內心就充滿著歡喜。也希望大家有一天都能走在夢想的路上，感受生命的脈動與美好。」

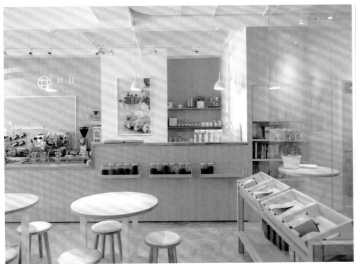

1.2／多數商空在傢具的選購上因為經費的考量，喜歡木質感也多以貼皮處理，而井井全數選擇原木製作，對於質感的堅持就展現在選材細節上。3／吧檯的灰色馬賽克磚牆，在日式京都風巧妙點入新北歐風的設計元素。

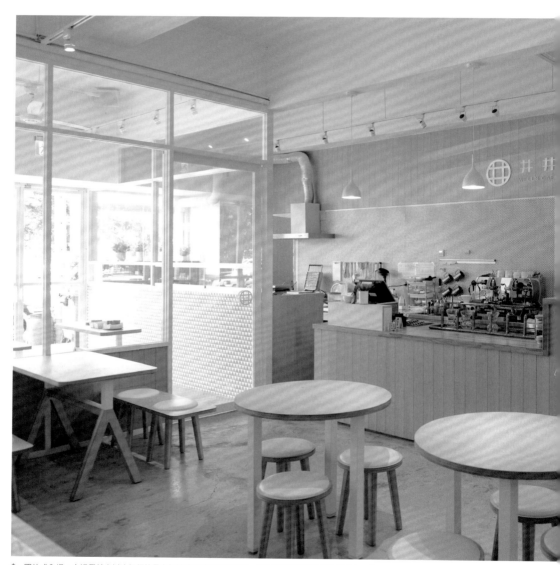

↑ 開放式內場，主視覺就由以冷氣銅管量身打造的手沖咖啡架擔綱，把比利時鬆餅機位於內場前方，烤鬆餅時的香味四溢引人食欲。

以設計創造效率：動線安排

當璽文把井井「以手沖為主，義式為輔」的概念定調出來之後，我們就能視需求規畫出整體的動線安排。外場總共34個座位，以讓客人能夠在空間中舒適移動為主；而開放式的內場，主視覺就由以冷氣銅管量身打造出來的手沖咖啡架擔綱，把比利時鬆餅機放在內場前方，讓烤比利時鬆餅的香味四溢引人食欲。另外規畫以玻璃窗隔開的半戶外座位區，可能比較吵鬧的團體客人或是舉辦小型分享會活動時，就安排在半戶外區，將對其他客人的影響儘量減少到最低，讓其他人可以安靜地享用一杯咖啡。

至於內場的動線，以安全和效率為第一考量，把這兩點完全優先於成本考量之上的老闆其實是並不多見，內場廚房動線特別重要，如果機器位置擺錯地方不好走，員工只會事倍功半，了解工作內容與流程之後，設計團隊規畫出內場配置圖，「之前看過有些店，只有把內場的地墊高，這是很可怕的事情，那一個段差可能會讓員工在忙碌時出錯甚至受傷，我不要為了省錢而變更成折衷的簡化設計。」井井咖啡的地板沒有段差，並不是只有內場加高，而是一樓全部一起加高。

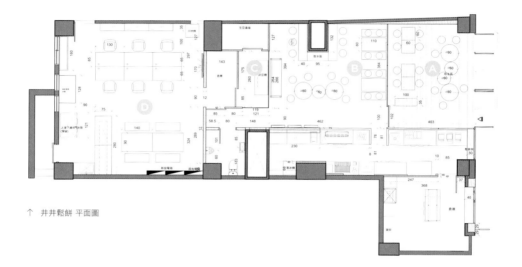

↑　井井鬆餅 平面圖

Ⓐ　以玻璃窗隔開的半戶外座位區，團體客人或是舉辦
小型分享會活動時，就安排在半戶外區，將對其他
客人的影響儘量減少到最低，讓其他人可以安靜地
享用一杯咖啡。

Ⓑ　室內座位區20個座位，以讓客人能夠在空間中舒
適品嚐咖啡為主。

Ⓒ　井井有間烘豆間，烘豆機必須放在恆溫空間裡，才
能夠保證每一次烘豆的品質，因此一般咖啡店把烘
豆機丟在室外讓過路客聞香下馬，其實是很不妥的
做法。

Ⓓ　井町與井井的共同辦公室區。

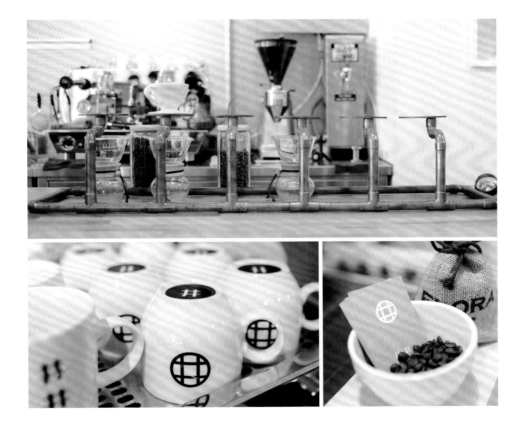

1／咖啡手沖架，了解璽文對於手沖架的要求和概念之後，以冷氣銅管作為素材發想畫出設計稿，世界上獨一無二。

2.3／璽文愛不釋手：「其實我好後悔當初沒有多做幾張起來，留著自己用哦！」，象徵品牌精神的CI設計，井井在井字符號、杯子、杯墊等都做有完整延伸。

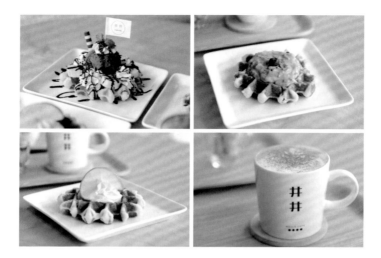

1	2
3	4

1.巧克力冰淇淋鬆餅 $110
現揉麵糰、等待三小時發酵的比利時鬆餅，搭配上巧克力冰淇淋、鮮奶油與香蕉片，是甜蜜的完美組合。

2.手工藍莓鬆餅 $90
濃稠的藍莓奶酪有著冰淇淋般的綿密口感，與鬆餅一起吃，甜而不膩的口感融化人心。

3.法式檸檬鬆餅 $90
故意讓它酸一點，回甘後在喉嚨餘韻卻是一股清淡的檸檬香，是不愛甜味的另一選擇。

4.芝麻拿鐵 $90
拿鐵的溫潤滋味加上鹹香碎切芝麻，整個香濃味都被勾出來，讓身心也都暖暖的。

主人上菜

　　井井的每一隻單品咖啡都是獨門配方，背後也有專屬的由來。品項不多，但每一隻都是經過思考、融合生命故事的嘗試成果。例如很普遍的入門款耶加雪夫，璽文卻以完全不同的方式來烘豆，「大學時參加到非洲坦尚尼亞兩個月的國際志工團，和當地小朋友一起吃飯，他們最好的一餐就是白米飯加大豆，這麼沒有味道的東西，卻看到他們怎麼會吃得津津有味？因為他們平常就是吃樹皮和冷凍蔬菜。」這個經驗讓他在面對耶加雪夫時，做了比較大膽的嘗試：在烘豆時把封門全開！只要把烘豆時把風門全開，風會把鍋爐內的東西全抽走，當然味道也被抽走，只留下中後味，這也讓井井的耶加喝起來和別人完全不同。

店內推薦
三支經典

Ⓐ **肯亞AA：濃鬱和狂野的酸**
同樣的培育下，他是全世界最酸的咖啡，等一個人咖啡裡的學長，嚮往愛情的代表。

Ⓑ **咖啡界經典：曼巴咖啡**
曼特寧的重＋巴西的堅果和甜味，搭起來很好喝，是沒有人會懷疑的經典配方。

Ⓒ **回憶**
重的曼特寧＋微甜堅果的巴西＋酸的肯亞。每個人的回憶裡有酸甜苦，因此做出前段酸、中段甜、尾段苦的豐富滋味。

人氣咖啡館的開業成功祕密

1. 店鋪資訊INFO

	井井咖啡Well's cafe 新源店
開業日期	2014年8月
地址	新竹市新源街136號
電話	03-574-0084
營業時間	平假日12:00～22:00
店鋪面積	25坪
座位數	34席
員工數	4人（3位正職）
客單價	160～180元
平均日來客數	平日100人、假日200人
平均月營業額	約35～40萬

2. 開業費用DATA

井井咖啡

總開業費用：約400萬元（合資）

費用明細

CI和空間設計、施工費約300萬元

設備……………………………約100萬元

（備註：井井與姊妹店井町共用辦公區域，費用僅供參考）

3. 給第一次開店的你！

1 想清楚自己開店的目的，賺錢？夢想？自己所堅持的原則是什麼？要先算好一個月賺到多少金額才能打平、各個階段性目標是什麼？

2 每位客人對於口味的定義和感受不同，每批豆子的風味也有差異，手沖咖啡的SOP很難做出來，是必須要先思考過的問題。

3 建議公帳和私帳完全分開，不要覺得是自己的店，一開心就隨意請客造成店裡營運成本的上升。老闆要請客人喝咖啡，應該也要一視同仁的向店裡結賬，計算到店的營業額裡面。

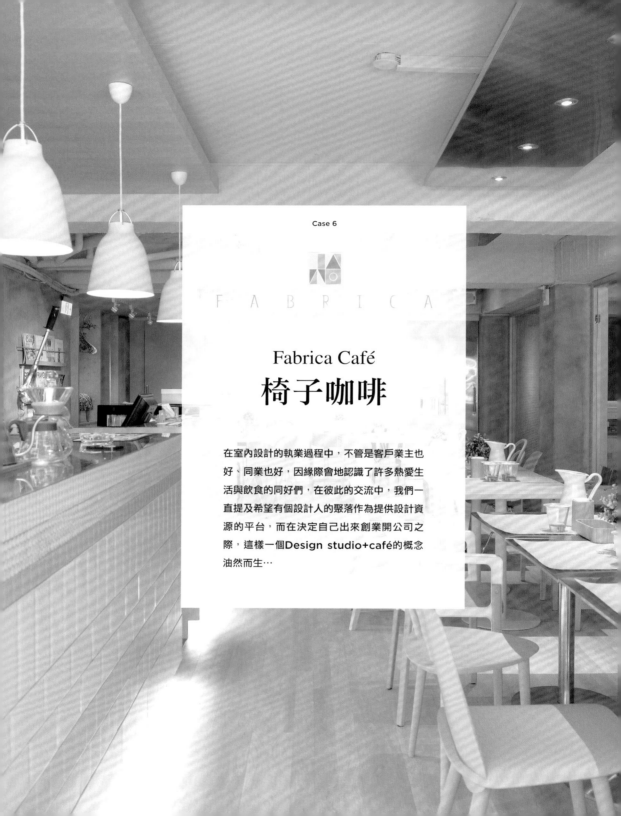

FABRICA

Fabrica Café

椅子咖啡

在室內設計的執業過程中，不管是客戶業主也
好、同業也好，因緣際會地認識了許多熱愛生
活與飲食的同好們，在彼此的交流中，我們一
直提及希望有個設計人的聚落作為提供設計資
源的平台，而在決定自己出來創業開公司之
際，這樣一個Design studio+café的概念
油然而生⋯

以設計確立定位：
特色咖啡店

椅子咖啡專門店開業計畫 STEP			
2013年3月	2013年7月	2013年9月	2014年7月
開始籌備。	正式開幕。 部落客行銷。	第三個月開始獲利。 [第二波創新] 開發新菜單、持續充實 店內的設計師真品單 椅。	成為一個社群交流平 台。提供舉辦各種設計 記者會、分享會。

註：店面裝潢成本預計於3年內攤分完畢。

充滿實驗性質的Designer's Dream

　　這十年來，台灣的咖啡館已經發展成熟到某個階段，有些「名店」甚至成為國內外遊客的旅遊朝聖景點，尤其是在各城市、小鎮發展出的獨特咖啡館文化，更是讓台灣各地區充滿特色風情。

　　只是，大部分的當代餐廳與咖啡館，通常沒有太多的預算可花在設計上，雖然也有些店主試著強調整體主題的表達和氣氛營造，但是許多的設計方式或是材料選用，經常都還是選擇最常見、方便或簡略的方式來執行，使用的傢具、餐具與燈具等，充斥著比例歪斜、令人搖頭的復刻名作。

　　就差再多一些些的認識和努力！作為一個設計師，覺得這樣的現狀非常可惜，也一直希望台灣可以有一個原創的Design Café，讓人輕鬆地去享受舒服的氣氛，坐在經過設計的桌椅前，以符合人體工學的餐具來享用精心烹調的美食，看看自己喜歡的雜誌或和朋友聊聊天…，但是，這樣的期望卻一直落空。

在室內設計的執業過程中，不管是客戶業主也好、同業也好，因緣際會地認識了許多熱愛生活與飲食的同好們，在決定自己出來創業開公司、找尋工作室地點之際，Design Studio＋Café這樣看似突兀的組合，就在一次朋友間偶然地隨興討論中發想而出，而隨後我們也真的開始一步步付諸執行了…

美食品味，絕對不只靠舌尖決勝負

在執業的過程中，比起大部分設計師喜愛的住宅空間設計，我發現自己更喜愛商業空間的案子，尤其是餐廳的空間設計，現在是我全力去發展的領域。為什麼？最簡單來說，因為餐廳是一個開放性空間，成果是大家都可以enjoy的，我的設計可以讓大眾看到、感受到，並且在這個創造出來的空間裡，互動創造出許多美好回憶。

用餐空間的設計是一門複雜但有趣的學問，在商業用餐空間裡，設計必須和每個面向環環相扣，包括餐廳主題、飲食文化、廚房設備、經營管理、商業模組、法規等，都是設計師必須一一鑽研的細節。餐廳其實是所有空間設計中最考驗設計師耐力的案子，因為設計師打造的不是單單的一個空間，還要思考餐廳的品牌形象以及風格營造細節，因此有時候設計師甚至比業主本人更清楚他的餐廳「要做什麼」。

在更加了解美食與空間的關係之後，我們想要的Design Studio＋Café，在我心中就是一個「嘗試」，不只是身為設計師結合專業的創業嘗試（展示），更是身為一名設計師對於提升台灣設計文化的努力嘗試（渲染）。我相信，食文化絕對不只是靠舌尖滋味決勝負，而是要透過全身五感——視覺、聽覺、嗅覺、味覺和觸壓覺——去品嘗感知，而**「設計」，就是將五感享受整合起來的重要關鍵。**

LOGO「椅」字

與身體最貼近的設計，椅子

只要去過我經手設計的餐廳就知道，傢具配件是我絕不放鬆的重要設計元素，而椅子更是為空間畫龍點睛的重要角色，巧妙地運用跳色或材質，就能夠為空間增添令人驚喜的變化。

我特別喜愛「經典」。這是我常常掛在嘴上提起的概念，經典之所以為經典，除了設計上對於美學的極致追求之外，更重要的是因為每一張設計椅都蘊含著設計者的自身歷史和文化背景──它們是有情緒、有溫度、有故事的椅子。例如，設計咖啡店空間時，有時我會建議店主使用經典咖啡椅，讓客人坐在與巴黎河畔咖啡館一樣的咖啡椅上，雖然眼前是不同的風景，卻能享受一樣的風情。

因此，當我要設定出一家自己的咖啡館時，以「椅子」為主題這樣的念頭躍然而起，如果要讓大眾在生活中真切感受各種當代的經典設計，椅子是不二之選──因為椅子是和我們身體（屁股）最貼近的設計。再加上西班牙文Fabrica「工藝、工匠」，表達對於所有創作者的尊敬和使命感，於是乎，Fabrica Café椅子的創店概念主軸就這樣誕生了。

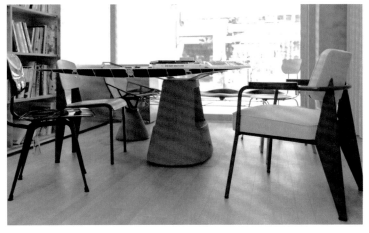

← 如果要讓大眾在生活中真切感受各種當代的經典設計，椅子是不二之選──因為椅子是和我們身體（屁股）最貼近的設計。

設 計 思 考

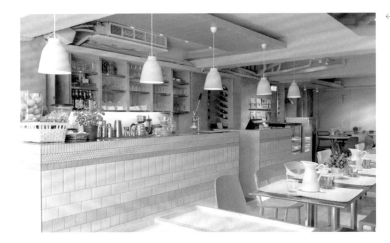

← 新北歐風的吧檯磚牆以白
色、灰色、綠色為基調,
再加入帶灰的粉色系點
綴,在令視覺感受更輕盈
柔和,也讓寬闊的店面顯
得更加明亮。

永恆的追尋:當代與未來的經典

　　第二步是空間風格的定調。我們沒有選擇當前流行的工業風設計,而是將同樣是當代顯學的北歐風轉了一個小彎──以「新北歐工藝風」為空間打造更為溫潤的氛圍,再加入少許Loft元素,確立出空間的基本調性。空間裡的主角當然是留給五花八門的椅子,但是為整個空間取得重心、塑造出穩定感的是吧檯。

　　吧檯的櫃體表面鑲貼上不同型態和比例的白色×綠色磁磚,上頭則搭配優雅的當代北歐經典吊燈。而顏色上我以白色、灰色、綠色為基調,再加入帶灰的粉色系點綴,在視覺上更輕盈柔和,也讓寬闊的店面顯得更加明亮。

　　至於空間中最重要的主角──就是店內超過25把的設計師真品單椅。其中有不少是我私人的陳年收藏,有人問我不心疼嗎?如果沒有人了解這些作品,才真的是讓人心酸。在這個人人高喊設計的時代,如果還只是在雜誌和網站上看看設計作品,停留在「設計藝術只可遠觀而不可褻玩」的程度,那就永遠沒機會了解這些作品到底為什麼成為經典。

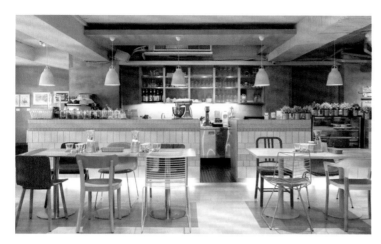

← 已經逐漸具備雛形的設計
　 人群落，讓椅子成為對於
　 生活有美好企盼者交換意
　 見的新據點。

　　在Fabrica Café，你會發現工藝、設計與生活的巧妙融合。每一張座椅都是我精挑細選的設計師名作，有些是當代名師經典，有些是我認為可望成為未來經典的好作品，但是，它們不再是你走進傢具店裡只能看不敢買的遙遠精品，而是讓你可以輕鬆坐下來休息、喝杯咖啡的「椅子」，正如你家裡的每張椅子一樣。設計師真品單椅並不是展示品，而是歡迎所有人在上面享受一段休憩時光的生活中繼點。

創造一個「設計人群落」

　　我是這樣定義Fabrica Café椅子的存在：「不只是一個設計Café（Design Café），更希望提供一個設計資源的平台。」把自己的設計公司直學設計藏身於Fabrica之中，除了是與自己的專業結合，其實也是希望創造出一個「設計人群落」，讓創意人或設計愛好者有個更輕鬆舒適的聚會空間。

　　此外，和業主溝通時，我也時常直接把他們約來Fabrica Café椅子坐一坐。這裡可以說是我對於創業開店設計的理想概念具體化，他們實際過來一看就懂了，也省去很多口頭上虛無的事前溝通。

　　從食材餐點、餐具雜貨、傢具廚具到整體空間氛圍，每一個小環節我都不妥協，在這裡把自己最愛的咖啡、設計、飲食和收藏集合在一起，看見客人在閱讀中或用餐中露出開心的表情，真的就是最棒的回饋。

　　如果腦中又冒出不錯的新點子，例如新菜單、新設計手法、新品牌單品，我也常在這裡試著實現（實驗）看看，這麼說來，似乎椅子的客人們也具有高度彈性和冒險性格吧。我相信，好的空間體驗絕對會讓人流連忘返，為客人帶來一種對於生活型態的美好想像，而這些充滿正面能量的一點一滴，就是對身為店主和設計師的我們，最真切的肯定。

　　我心中的設計人群落，現在已經逐漸具備雛形，我的業主、設計圈同好、各業界的友人、偶然來訪的客人們，自然地在這裡相遇和交流，Fabrica Café椅子成為對於生活有美好企盼者交換意見的新據點，設計、美食與生活，相融於愉悅的咖啡香和刀叉聲之中。

椅子咖啡 店主 鄭家皓

身為一位空間設計師也是懂得品味與享受的生活家，亦是本書作者。在協助許多業主完成餐廳規畫設計，並成功開店後，理出一套確立品牌精神並結合吸睛設計，並設立椅子咖啡結合工作室，希望這裡能成為藝術交流的平台。

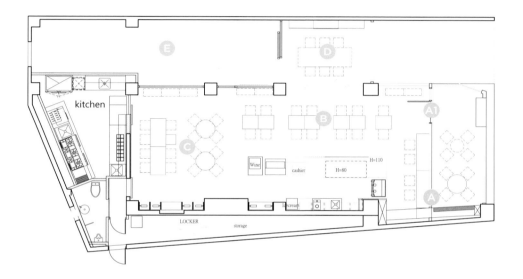

A　A1 入口處由原先的 A 移至 A 1，讓進出不用繞道更為便利。

B　吧檯前為兩人、四人座位區，桌椅平時可分開，如有聚會也可以併桌，相當具有機動性。

C　為了實現設計人聚落的概念，此區設有投影設備，亦可在這裡舉辦講座。

D　會議區。設有會議桌及收藏許多設計、餐飲書籍的書櫃，平日設計同好們與業主皆可以在這裡討論或找尋資料。

E　直學設計辦公區。

Fabrica Café的主角──設計傢俬

　　不藏私搬出自己的所有收藏，從當代經典到潛在未來經典作品，放縱玩跳色、材質混搭，一字排開的澎湃陣容，每次走進Fabrica Café，看到這些收藏被眾人欣賞，一天的好心情就此展開。

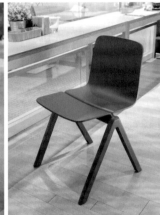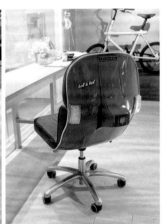

1	2	3

1／Scrapwood chair：荷蘭鬼才設計師Piet Hein Eek所設計一系列採用回收舊木料打造的傢具作品之一，Piet Hein Eek所追求的是相反於一般當代主流的極簡美學，所呈現的是豐富的質感與工法，善用人們丟棄的材料以獨到的美學與機能表現出「綠設計」精髓。

2／Copenhague Collection：由法國設計兄弟檔Ronan & Erwan Bouroullec和知名丹麥品牌HAY合作推出。這是他們為哥本哈根大學人文科學系重新設計的一系列桌椅。有著強烈感官風格的木質座椅，簡約的設計中結合實用的機能性，A型的椅腳設計讓椅子可以完美地整齊堆疊垂直放收納，完美演繹了居家、舒適與耐用的功能性。

3／偉士牌機車椅：由西班牙Bel&Bel設計工作室設計出來的偉士牌機車椅，設計師利用在資源回收廠找到的廢棄偉士牌機車車殼，經過整修和設計，製作出了一系列相當具有質感且純手工製作的椅子，並由偉士牌經典的流線車殼為設計靈感，巧妙地轉換成舒適的椅子後背。也是店內最高價的椅子。

4／Emeco Navy 111 Coca-cola Chair：1944年，Emeco在二次大戰期間接受美國海軍的委任，與美鋁公司（ALCOA）共同開發一款適於航海的單椅，以供美國海軍潛艦使用。利用輕巧、堅固而不會生鏽的鋁合金材質，研發出能夠在惡劣海象中不容易損壞的Navy Chair系列，整張椅子由鋁片彎曲交接而成，面與面的交接處毫無接縫，整體架構如同雕塑一樣，卻又異常耐用。2010年，Emeco以Navy的設計原型，和知名飲料公司可口可樂異業合作，運用111個可口可樂回收空瓶，打造出Emeco Navy 111 Coca-cola Chair，你可以在Fabrica Café的單人座位區看到它。

5／Nerd by Muuto and David Geckeler：設計師David Geckeler在2011年Mutto Design competition的得獎作品。在2012年量產，獨特的椅背、椅座接合結構，發揮了傳統的丹麥木匠工藝，卻又符合當代設計潮流，可說是新世代的北歐經典椅子，粉紅色的Nerd，非常搭配粉色系的新北歐風格。

6／加拿大創意設計品牌imm living系列商品：來自多倫多的Imm Living，結合了許多設計師的創意生活，是一家以生活核心為出發點的設計公司。除了將傳統與流行文化放入設計中，並添加了些許頑皮感知功能，在每個設計專案背後，希望藉由故事人物、可愛動物或者各國指標性的物件，喚起人和物體之間的情感，同時也縮小文化上差異。其中的松鼠杯是受到大眾喜愛的人氣商品。

7／丹麥家居品牌ferm LIVING杯盤組：設計並製造富有濃郁設計感，圖案化的家居產品，這ferm LIVING的魅力，其產品範圍包括牆紙，牆貼，紡織品，廚房用品及兒童系列等。

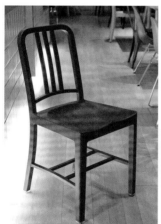

	4	5	6
	7		

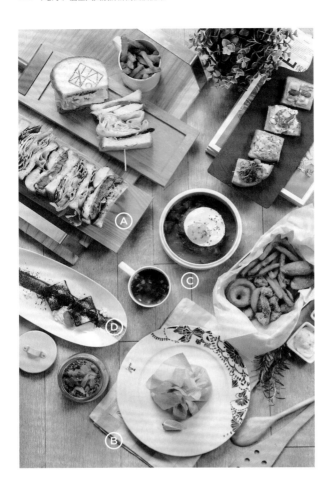

Ⓐ **胸肌三明治 $150**
採用英式脆皮吐司，裏著抹上些許香
料的雞胸肉，搭配蜂蜜芥末醬與新鮮
蔬菜，是店內的招牌。

Ⓑ **白酒紙包鱸魚 $360**
特選新鮮海鱸魚做成的白酒紙包魚，
鮮嫩多汁的魚肉十分爽口。

Ⓒ **陪你看日出咖哩飯 $200**
附上一碗味噌湯的「陪你看日出咖哩
飯」，在外飲食的媽媽味。

Ⓓ **很軟的黑磚頭 $120**
使用傳統的方式，將巧克力多加兩倍
讓密度提升，讓其出爐時能維持形
狀，切成一口大小，溫暖濕潤的濃郁
巧克力滋味，令人吃了就難忘。

主人上菜

　　一家餐廳的空間設計固然重要，但是作為人氣餐廳的最基本原點還是料理的美味。整體菜單的設計、命名乃至於營運各環節，多虧合夥人Willam和Chirs提出許多貼近市場的專業意見，讓Fabrica Café的餐點質與量都「充滿戰鬥力」。

　　我們以「輕鬆」、「認真」程度來分別輕食及主菜，從Finger Food、甜點到正式主餐一應俱全。充滿幽默感、甚至令人有些摸不著頭緒的餐點命名，讓我們總能獲得客人進門後的第一個發自內心的笑容，也創造出客人與店主／服務者之間的話題和自然互動。

人氣咖啡館的開業成功祕密

1. 店鋪資訊INFO

	Fabrica café **椅子咖啡**
開業日期	2013年7月
地址	台北市大安區敦化南路一段329巷11號
電話	02-2700-0780
營業時間	週日～週四：12:00-20:30 週五～週六：12:00-21:00
店鋪面積	35坪
座位數	36席
員工數	6人（位正職）
客單價	300元
平均日來客數	平均約70人
平均月營業額	60萬以上

2. 開業費用DATA

Fabrica café 椅子咖啡

總開業費用：約300萬元（合資）

費用明細

CI和空間設計、施工費約150萬元

設備……………………約150萬元

餐廳潮流與趨勢

夜晚的東區，人潮擁擠，情侶相互簇擁，每到夜晚，就可以看到下班的人們急著趕赴晚餐約會。熱門的餐廳，例如很有混搭復古風格的好樣系列餐廳、已經流行一陣子的紐約風N.Y. BAGELS CAFE、澳洲倉庫風格的Woolloomooloo，到最近從北京來的厲家菜，還有知名主廚江振誠所操刀的RAW，不論是義大利料理、日式料理、甚至西班牙菜，都是台灣現在一般人可以喜歡的菜色。

這些知名與熱門的餐廳反映的是現今台灣的餐飲業蓬勃發展，當代各式各樣的餐飲文化在媒體與口碑的推波助瀾之下，打破了文化與地域的隔閡，各種新的創意與奇想似乎都有人會喜歡，許多電影，例如壽司之神、海鷗食堂，都把主廚或是創業者的故事搬上世界的舞台，就算是遠在歐洲連年得獎的noma或是以分子料理擅長的elBulli，一般人似乎也不陌生。過去的餐廳講究的是菜色、是傳統，廚藝決定了生意然而現在的餐廳除了好吃的食物以外，更提供許多文化的、故事的想像，進一步拓展了人們對於美好生活的想像。

第三空間潮（The thrid place）

如果我們用比較客觀的角度看待這股熱朝，我們可以發現當代社會越來越注重生活品質，相關生活產業因此蓬勃發展。咖啡店或是餐廳已經不只是提供人們填飽肚子的場所，當代的餐廳已經是人與人互動最多的地方，許多人除了家裡與工作場所之外，咖啡廳與餐廳已經儼然成為最常待的生活空間了，無論是家人聚餐、朋友聊天、情侶約會，甚至是負擔了商業會談的功能，餐廳所提供的不再只是食物，而是提供人群交流情感的場所。

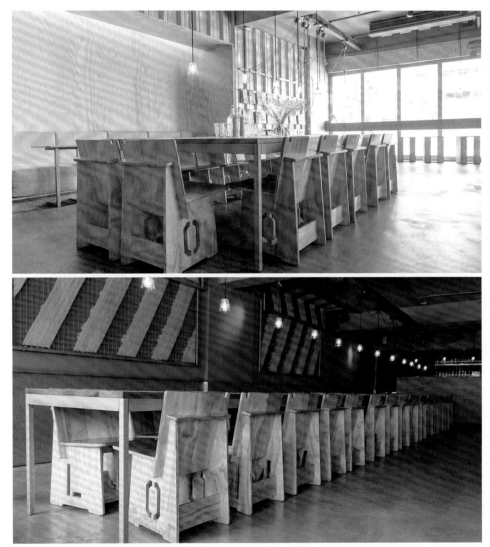

↑　Woolloomooloo師法澳洲咖啡館特色，特色倉庫工業風格的內裝設計令人駐足。
@圖片提供_Woolloomooloo

也因此，各式各樣的活動與與機會也同時在餐廳與咖啡廳之中發生，就商業層面來説，許多的大企業例如美妝產業、零售產業，例如服飾品牌Agnès b.或者是香氛品牌歐舒丹（L'OCCITANE）近來都開了咖啡廳，這樣的目的並不是只是為了賣產品，更大的目的是品牌概念與形象的傳遞。另外一個趨勢流行是，越來越多街邊併業咖啡廳，有時夫妻兩人的專長結合，例如服飾店裡有咖啡廳，賣小物的店家融合了甜點店，甚至傢具店裡也有小型的餐廳。這樣的原因來自於當代的咖啡廳與餐廳已經負擔起聚集人群的功能，變成許多活動的重要節點。

當代咖啡廳與餐廳新潮流

而回歸到飲食的基礎上，餐廳與咖啡廳都有新的潮流，近代咖啡廳的新潮流是號稱第三波的咖啡革命，第三波咖啡革命不同於以往把咖啡當成工業化生產的大宗原物料，開始追朔源頭，講究咖啡的品種、產地的風土、海拔高低、產製的手法、烘焙的程度等，並建立了一套品評標準，讓咖啡的世界充滿了魔力，而這波革命更像是投入水中的石頭一樣，不僅激起了水花，還如漣漪般緩緩地席捲世界各地，新的咖啡連鎖品牌如美國的Blue Bottle、荷蘭的Coffee company等等開始成為主流。

也因此，當代的咖啡品味方式，如同品酒一般，各式各樣品嘗咖啡的方式以及新型態的咖啡設備，劇烈的改變了過去咖啡店的傳統，顧客開始喜愛喝手沖咖啡，義式咖啡機開始式微，咖啡店開始要自己烘豆，各式各樣新型態的咖啡店，如雨後春筍般出現。

在餐飲方面，除了世界級的分子料理餐廳與精緻料理，平價Bistro型態的餐廳更蔚為風潮，甚至發展出一個嶄新詞語：Bistronomy，意謂小酒館＋美食學（Bistro＋Gastronomy）。窩心的家常味加上價錢便宜，強調讓你不用去飯店也可以嘗到一流的料理，也吸引了一般大眾想要進入美味精緻的餐飲。大家都想在上班之後享受一下不同於一般日常生活的氛圍，常見這些不同風格、主題的餐廳變成為了大家聊天、休閒時的好去處。而在設計上可區分為下列的風格：

硬派工業風格

工業風格可以説是當代商業室內設計中最火紅的風格，世界各地都有自己的工業傳統與文化，例如近來最紅的英倫工業風格，就很適合小酒館，或是平價餐廳，舉例來説Black Sheep Design與Jamie Oliver合作的Jaime's Italian可以説是其中的翹楚，豐富的設計與質樸的粗曠工業風，配合上開放式廚房，剛好配合其講求平價、專業、簡單但好吃的熱情義大利料理，加上近來美食節目當紅，Jamie Oliver的廚師光環已經讓他成為明星，讓他所開的餐廳也變成非常熱門的景點。

另外澳洲因為其港口的特性，早期有許多碼頭、運輸設備等較工業化的設施，許多咖啡店，很多走的是工業風格，也自創出其自己的特色倉庫工業風格，這樣的設計充滿了文化深度與創意。

北歐風格

　　北歐餐廳近年來相當熱門，在菜色的研發以及整體的創意上相當特別，例如拿過四次世界第一名由主廚René Redzepi操刀的noma，講究在地的食材與採集料理。noma餐廳的設計是由Space Copenhagen所操刀。餐廳講究的北歐noma能夠如此受到美食家如此青睞，最大關鍵應該是在於兩項特色「環保」與「在地」，採用當地的食材，將之做最大利用，再加上精湛的廚藝，不但符合世界潮流，又具有當地特色。而從這個角度來觀察它的室內設計，你更會有深一層的體會。

　　Norm Architects在2013年的Restaurant and Bar Design Awards中便以北歐風格餐廳Höst拿下首獎。Höst餐廳的空間設計概念，在於都市與農莊的共生，也成為Höst空間裡的脈絡基礎。為了完整地呈現北歐風味，Norm Architects使用來自丹麥西海岸的回收舊木材，營造出質樸的鄉村氣氛，灰白的磚牆搭配回收木料做成的吧檯、窗框、天花板、餐桌，再加上綠色植物，產生共生關係，賦予空間簡約、質樸、溫暖的感覺，再搭配上Norm Architects自己的餐具設計，堪稱一場從視覺到味覺的北歐饗宴。

東方風格

　　日式料理一直在世界料理中占有一席地位，例如燒肉、壽司，都是源自於日本傳統文化，也因此大多數的燒肉店與壽司店也相當程度的保持日式較為靜謐、禪風的風格，米其林三星餐廳龍吟可以作為一個代表，日本人著重職人的觀念，這一點也深深的延伸到對餐飲的熱情，在高級餐廳的設計細節與工法，也非常講究，但過於依循傳統，然而隨著一些知名商空設計師，例如片山正通的努力之下，也越來越多元。

　　另一方面近年來日本受北歐風格影響甚多，日式洋食小店或是日系輕工業的咖啡店，非常受到年輕人的歡迎，歐式的甜點也大舉的影響日本的麵包與甜點文化，甜點與麵包店的設計也是相當精彩，日本文化重視職人與工藝的傳統也深深地影響了日本餐廳與咖啡廳的設計的風格，自然材料感參點雜貨風格，例如強調都市農場感覺的六本木農園，或是銀座三越百貨公司裡的MINORI Cafe，都是很符合當代日本清新職人的風格。

　　此外，在中餐方面。中式傳統風格的餐廳仍是主流，例如厲加菜、W Hotel的紫艷，傳統的高級餐廳，雖然仍走不出貴氣的風格，但受國際潮流的影響，已經使得這些餐廳的設計在高品質之外，增加了不少現代的元素，例如許多新的上海設計餐廳像是Neri & Hu設計的的Mercato或是在香港Joyce Wang所操刀許多創意設計餐廳，我相信未來的東方風格的創新還有許多值得期待。

← 高級的中餐廳在設計上仍然是宮廷風格，但受國際潮流的影響，在傳統之外現在也有不少現代風格。@圖片提供_W Hotel

@圖片提供＿ W Hotel

人氣餐廳這樣設計

1

創業與創意：
我適合創業開餐廳嗎？

餐飲業近年來，已經躍升主流產業，甚至是明星產業，過去
年輕人憧憬的夢想行業可能是建築師、工程師、律師、醫
生，現在則轉變為自己創業開餐廳或咖啡廳，開餐廳與咖啡
廳可以說是這個時代最具有魅力的事業了。

POINT 1

只有廚藝就夠了？

　　開餐飲店不只因為創業門檻低，更重要的它是日常生活的一部分，成功的餐飲事業是每
個人都可以感受到的成果。同時它是地區性的產業，對人的影響力也非常高，因此，這幾
年來有許多事業有成的中小企業，加入這個領域，也相對的使得這個的領域競爭更加激烈。

餐飲業懂多少？

餐飲創業正如同所有創業一般，因為必須要長時間工作，體力有著一定的要求，而且需要對這個行業有著極大的熱情，除了對餐飲本身有興趣外也需要有面對人的熱誠，老闆以及管理人員什麼事都必須親身參與，什麼事都必須會做，不僅假日不正常、勞力密集、系統化困難、還要能站在大眾的角度思考，這些都是在決定創業之前所需要有的決心。

餐飲業的特殊性質是理性與感性的融合，既要有營運計畫，又不能沒有美感，一方面要面對客人，又要能夠把產品做好，它的核心就是一般人的生活，這樣延伸的生活美學是餐飲創業者必須了解的重要地方，如果團隊一開始沒有了解美學與經營管理的人才，創業者也必須在準備的過程中，學習如何與這方面的專業者配合，而如何有基本的概念和這些專業者溝通，就是這本書最重要的價值所在。

獨創性經營理念是價值核心

餐飲業的魅力在於餐飲是體驗的產業，並不單純只有食物與服務而已，當代的餐廳所提供的不再只是食物，而是整體情感與體驗的價值，而這些都回歸到最初創業的經營理念。經營的理念，它也可以有很多可能性，可以是傳統的、經典的，也可以是創新的，甚至是流行的、時尚的，確定經營理念後，就必須從核心發展、從產品理念到裝潢理念、再到服務理念來發想。

咖啡廳與餐廳可以容許創業的人，擁有各式各樣天馬行空的想法，**產品的獨特、營運方式的創新更是讓一間咖啡廳或餐廳可以成功的重要條件。**

開店前的美學進修

許多人可能在開店前，才比較有時間規畫經營或管理財務的細節，但其實餐飲相關的經驗，必須累積相當久的一段時間，尤其是美感與服務等的感性細節，沒有經過一段時間的累積，很難有精準的答案。

而在開店前，創業者必須實際走訪近期比較知名的餐廳，如此才能了解最近餐飲流行的趨勢潮流，因為網站上的資料即便豐富，還是得親自走一遭才可以真實了解。必須訓練自己，能夠從整體去分析成功與不成功的因素。

　　這裡提供一個很簡單的方式：從外觀開始，一直到主題、室內設計、產品、菜單、服務等等一個個去了解其先後順序，及從顧客的角度來評判這間餐廳。此外，如果想要快速的學習開店美學則可以從兩個方向來研究：

流行中學習　　越流行的東西，可能越多人知道，也容易引起共鳴，但現在由於行銷與廣告的發達，許多餐廳在剛開幕之初乍看很有特色，但其實必須注意一些風險，例如：產品線太過單一，包裝行銷勝過本身的產品等，營運一陣子之後客人很可能因為熱潮已過，再消費意願下降，而出現營運的問題。

經典中學習　　創業者應該去一些已經經營很久的經典餐廳，或是去看看一些名店的原點，有機會的話也可以與員工或老闆交換意見。一間餐廳的成功，一定是整體的平衡，研究這些營業許久的成功餐廳，應該可以看到許多軟體或是服務上過人之處。因為餐廳需要的不只是食物好吃，更重要的是累積從產品、美學到服務的整體平衡。

開間人氣餐廳的關鍵

　　一個事業的成功，需要天時、地利、人和，餐飲業也不例外，觀察現代當紅的人氣餐廳、店家老闆或是團隊，能夠經營或開設一家新餐廳的人才應該需要下面幾項能力。

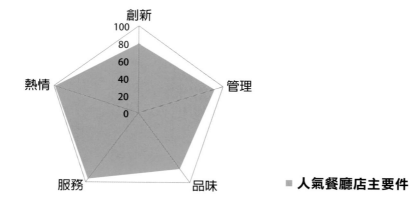

■ **人氣餐廳店主要件**

創新　能夠開發新的產品或新的制度。一間餐廳無論是連鎖或獨立經營都需要有特別的創意，簡單的來說像是特殊的菜色或是特別的空間氣氛，複雜的像是創意的營運方法等。成功的團隊需要能夠創新的人才，單純只是抄襲別人的想法，或是因循舊有系統的餐廳，也許開店一時不會有問題，但時間一久一定會受到市場的考驗，因此開店的人才必須能夠能根據現有資源，以及當地特色來設定商品或是營運模式，這是開一間成功餐廳的首要條件。

熱情　開一間餐廳，最重要就是要有溝通與對專業的熱情，因為在這個過程中你會碰到很多的困難與考驗，在前端有房仲、設計師、你的夥伴、廚師、外場，開店之後還有最重要的客人，能夠和專業溝通，也能夠與一般大眾對話，這些都需要用熱情去溝通。成就一件事，有沒有理想與目標很重要，開餐廳當然也是如此。

管理　開一間店要花多少錢、多少時間、多少成本，這些都是在開店之前所需要計算與管理的，開店的經營管理基本技巧也相當重要，開店需要一筆不小的資金，將錢用在刀口上，是非常重要的一件事，這部分會在後面詳列表格供參考。

品味　關於美學品味的培養或許是最難但卻是十分重要，有好的品味才能塑造氣氛良好的用餐環境，透過設計精美的菜單，傳達經營理念，甚至加強顧客的餐飲體驗。而這些許許多多瑣碎的美學細節，大到硬體包含廚具與室內裝修，小至軟體的菜單、平面製作物、牆上畫作等等，都要靠好的品味才能駕馭，如果開店的團隊沒有這樣的人才，有時就必須委任專業的團隊來主導。

服務　如果是待客差勁的店舖，即使氣氛優美、料理好吃，顧客也不會想上門光顧，服務太差常佔客人「不想再去第二次的餐廳」理由榜單中壓倒性的多數，身為人氣餐廳的負責人，擁有服務的熱忱與態度是必要條件。

　　一個創業人或是團隊能綜合以上五項要點與顧客建立起溝通的橋樑，相信成就一間好餐廳的日子就不遠了。

POINT 2

我要開什麼樣
的店

　　餐飲業有許多型態，最常見的，例如年輕人喜愛的飲料加盟店、或是主題式西式餐廳、文藝型的咖啡廳等等。也有些人夢想與鼎王或王品一般，建立大型連鎖品牌餐廳，每一種型態都有其不同的技術要求與資金門檻，也因此在開業之前必須先釐清業種與業態，再衡量自己的能力。

了解業種與業態

　　決定要創業之後，大部分的創業者，都有概念要選擇哪樣的業種，例如飲料店或是義大利麵店、拉麵店、比薩店。然而此時**更重要的，就是訂出自己想要的業態，業態就是以顧客的方向思考，訂出獨特享受餐飲的理念與方式，具體地讓客人感受到餐廳的理念，塑造顧客來消費的動機**，才能使後續的流程更順利走出自己獨特的經營方式。也因此創業必須先釐清自己開店的動機之後，決定自己想要的業態與業種，而這可以在開店之初，衡量自己的能力以及理想來抉擇，以下我歸類了幾個通常遇到的一些創業的原因以及動機作為參考，甚至有時候考量的也可能不止一個因素，而是一到兩個因素相互影響。如何取捨這些方向，來選擇最好的創業型態，是開店之初最重要的事。

從開店的初衷選擇餐廳的型態

以自立與經濟考量優先

　　以經濟與自給自足的考量而言，其實最常見的就是加盟連鎖餐飲，例如年輕人熱衷的飲料店：五十嵐、都可（CoCo）、Cama咖啡，此類的加盟連鎖店，因為已有品牌知名度，與相關營運的規畫，相對門檻較低，並有可以學習的方式，但相對的，如果對餐飲本身有熱情的創業者也許會認為太過商業，或是太過簡單，也有些創業者會發生與總部理念不合的創況，如果比較有資金，則可以找廚師合作，那就會有更多選擇。

開一家理想的店

通常對餐飲有著執著熱情的人，常會特別注重細節或是在食物與設計上面有著特殊的創意，想走出自己的一條路，經營者不見得是廚師，但一定對餐飲有著興趣，對於實體店面有許多想法，這樣的人就適合獨立開咖啡廳或餐廳，只是相對的投資金額較大，通常也需要股東或專業者參與，來降低風險。

確立開業心態

在事前準備工夫都做足之後，開店之前要再次確認心態有沒有調整好，是不是做好迎向創業當老闆的準備，以下態度十分重要，請放在心上，努力實踐。

1
確定為何是餐飲店？

能夠選擇創業的形式很多，當初為什麼選擇餐飲店？熱情是什麼？初衷是什麼？請時刻謹記在心，而做生意做主要在於「信念」，這些答案在開始前就需要釐清，當未來遇到難題時，才有堅定信心的勇氣。

2
執行力與決斷力

開始準備開業之後，事情會接踵而來，若有耽擱，日後事務將會影響甚大，因此執行力是十分重要，也是任何工作的基礎，此外當老闆之後，有許多事情需要決策，如果猶豫不決，容易變成不知如何是好的局面，而影響作業的流暢度，因此擁有決斷力也是創業必備的要件。

3
站在顧客的心態思考

餐飲業是服務業，是重視人與人交流的行業，雖然「好不容易開店，自己當老闆，想照自己的方式經營」，但想要成功，「能否得到顧客的支持」是最大關鍵。

4
決不輕言放棄

不只是創業開餐廳，做任何事都是同樣的道理，做好準備再下手，下手後絕不輕易放棄。這又回到第一點，確定自己的熱情，堅守自己的信念，才是成功的基石。

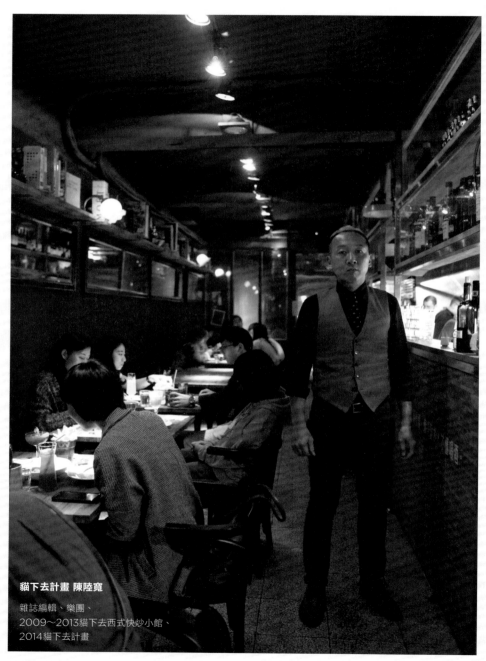

貓下去計畫 陳陸寬

雜誌編輯、樂團、
2009～2013貓下去西式快炒小館、
2014貓下去計畫

@攝影_王正毅

開餐廳
講求一種「態度」

在臺北小餐館界享有盛名的貓下去，開業五年來卻曾經歇業，換過名字，評價兩極，愛的人如癡如醉，有些人則覺得還沒走進餐廳就已經被限制一堆，很有「態度」是許多人對他們的看法，而聊過以後才知道，原來在外界以為的態度下，是對這個產業的責任感⋯

Q1　決定開餐廳的原因與契機？

　　這家店開到現在已經是第五年，雖然以外人看來和大部份的餐廳並沒有太大的不同，但我覺得我的餐廳與其他最不一樣的地方在於最根本的價值，和開業的心態是不一樣的。雖然我是本科系出身，但一開始是沒有想開餐廳當老闆或是賺大錢的，對我來說能創業的可能性很多，也不一定是當老闆，能開店在當初也是個因緣際會，包含找到現在的店址，這裡符合我所說的科學風水外，在五年前美式餐廳當道的時候，以我們餐廳這個價位，牛排、薯條這樣的歐陸菜色在當時是沒有的，我希望我的餐廳能提供我所知道，但台灣還沒有的歐陸菜色。在我們的上一代前輩開餐廳，菜色講求『道地』，道地的法國菜、道地的義大利料理等等，但換成我們這一代因為在資訊與國際發展的便利，不只要有很在地化的思考並融合過去與現在的因素，做出讓大家都有興趣的『下一個東西』而不是重複『上一個東西』也是當初我會開餐廳的主要原因。

　　達人Point：開餐廳，你的堅持是什麼？

@攝影_王正毅

Q2　所謂的『科學風水』是什麼呢？

　　就如同剛剛所説，五年前的開業是個因緣際會，也因為剛好這間房子的位置剛好符合我所説的『科學風水』：第一，我以前認識在中山區上班的人，回去東區的路上這裡剛好是中間；第二，店面的位置坐落在離紅綠燈很近的地方；第三，沒有騎樓，不會阻擋路人對店面的注目；第四，位於文化區，有學校、有古蹟、有歷史；第五，門口有一棵樹，這是在台灣花錢都買不到的。關於位置的橫縱考量，我相信對創業的每個人來説都是很重要的。

> **達人Point**：不迷信風水，但善用位置優勢創業。

Q3　五年前到近一年轉型的店內設計觀念轉變？

　　開業至今總共裝修三次，第一次開店時的裝修，第二年的翻新，到這次歇業後再開幕的設計。這次的裝潢是唯一一次沒有請設計師，而是依據前兩次的經驗，90%都是自己設

@攝影＿王正毅

計，這裡實際坪數只有13坪，加上地下室與廚房總共才15坪，算是台灣少數這麼小坪數卻做歐陸菜色料理的餐廳，所以2公分、5公分都要算得清清楚楚，坪效和機能是這裡最講究的！也因為很小的緣故，所以這次並沒有出平面圖，在裝潢全部敲掉後，就用粉筆畫在上面，有問題就直接現場討論修改，每天都在這裡，甚至擔任監工（這也歸咎我很龜毛，希望任何事都能親力親為），但我總不是專業，如果有問題還是會請教設計師，例如：門片要怎麼做才不會出錯等等。而這間店經過這麼多次的裝潢，我從前幾次的裝潢也得到了一些經驗，就像是一般設計師會建議水泥粉光比較便宜，但我後來發現其實『鋪磚』對我的餐廳來說才是有效率、持久又好清潔的方式，並以全部可以拆下來搬去別的地方使用為主要概念，希望透過「有思考」的裝潢，讓這些設計未來不會成為垃圾，而在美觀與感官之外，坪效與功能面也是需要綜合考量。

達人Point：有思考的店內設計，讓裝潢不是拿來看而已。

貓下去計畫　店鋪資訊INFO

地址：台北市中正區徐州路38號
電話：02-2322-2364
營業時間：17:30-22:30（週一公休）

Q4　從2009開業以來即是臺北享有盛名的Bistro小酒館，向來也以有『態度』著稱，例如規定用餐時間為90分鐘，不接受4人以上團體入場等等，這是為什麼呢？

　　我想不是我有『態度』，而是大家對於飲食太過於隨便（笑），但其實店內的這些規定，都是經過一番考量。我們的用餐時間規定在90分鐘，且不接受4人以上的團體入場，主要是因為四人的用餐時間差不多要一個半小時，多一個人則多花10-15分鐘，以此類推，而除了人多會讓用餐時間拉長，無法讓客人在時間內完美享用餐點外，也因為貓下去計畫的空間太小，人多也會影響餐廳氛圍的營造等，雖然常有人會問這些規定不會對店裡的營運造成什麼影響嗎？但目前我認為這些影響都是好的，現在遇到難纏的客人比例較低，工作的效率也更加的提升。

> 達人Point：我的初衷是希望帶給客人我認為最好的，如此而已。

Q5　如何吸引顧客上門？

　　在學校唸書的時候，學了很多經營理論，但畢業以後從事了許多行業，也進入過媒體，了解這些的本質之後，開店時反而覺得『本質』是最重要的，不亂上媒體、不迷戀部落格推廣，更在乎餐廳最老派的精神——口碑的累積。因為走了這一圈，我相信餐廳是一口一口吃出來的！而貓下去計畫後來會得到一些社會意見領導人的喜愛，也是因為我們所提供是與他們對味的，這裡的氣氛、食物、看得到與看不到的事物甚至到音樂的挑選與音量都是經過計算的，你拿出什麼給客人，所得到的回饋相信就是最直接的。

> 達人Point：除了行銷，更重要的是你提供給客人的是什麼？口碑的累積才是餐廳茁壯的本質。

@攝影_王正毅

Q6　創業過程中的成功與失敗？

經營貓下去五年來，我想我不能稱得上是成功的，雖然這些年餐廳有贏得一些業界與顧客的注目，但其實中間的歇業，就是大部份創業的人會碰到的人事問題，我一度對台灣的年輕人感到灰心，加上小公司的磨合問題一再地發生，讓我覺得需要重新考慮繼續開店這件事的價值，經過沈潛，再開幕就是在賭一口氣，因為還是有些人願意相信我們，跟著我們，而這次的再開業就逼著我們思考該如何改變？前幾年錯誤的事情，例如不對的裝潢、決策的失誤等等，怎麼和客人做生意，要如何才能有更發揮的空間？休息時就是在考慮這些問題，希望透過設計方式的改變與營運方式的轉化，能讓這次得到可預見的成長。

> 達人point：『人事』可載舟也可覆舟，是所有創業者都需要正面迎戰的問題。

Q7　關於開餐廳，給創業者的建議是？

如果想要創業的話，請你思考這幾個問題：你是誰？你對這個產業能不能帶來影響力？你的生意有沒有辦法成立？現在人開業有兩種問題，一種是想像過度，一種是自我膨脹過度，沒有仔細考慮『現實』問題，而一般廚師出身對於生意的思考相對是少的，常會認為會做菜就會有人投資，認識很多人，隨便就能開店，這樣其實失敗機率是不低的，建議具有相當的作品與經驗，擁有一定的資源和資金再考慮開店。

> 達人point：擁有相當的作品、經驗、資源、資金是創業的四大前提。

2

我有一個夢，從夢想到餐桌：
開一家店的準備

店面規畫並不是創業最初期的工作，開店應該是當你已經準備好所有的產品與所有營運規畫的時候，將菜色研發、營運計畫，並且把所有的企業形象與視覺（CI）做好之後，才是開店的開始。

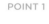

POINT 1

開餐廳的前提
Check!

最核心：經營理念

　　開店前最重要的就是要檢視創業的最核心，也就是經營理念，未來所有開店的所有工作，都必須環繞這個核心的價值，從此延伸出產品的概念，例如空間設計的概念、擺設的概念、一直到服務的概念，簡而言之，就如同許多市面上的餐飲品牌，一個餐廳最終會成為一個品牌，因為它所帶來的將會是一個綿密的體驗、你可以說它是一個故事或是一個夢、建立在無形的品牌價值之上。

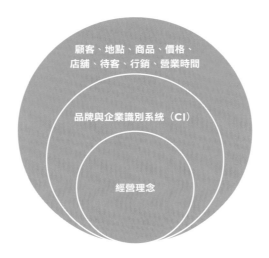

次核心：
品牌與企業識別系統（CI）

　　而當經營理念確立之後，企業識別（Corporate Identity；簡稱CI）便是會一直伴隨著企業成長茁壯的重要元素，CI代表的是以企業的經營理念。縱然你也許認為一家店並不見得是一個企業，但其實意義是相同的，對內CI統一了一家店所有員工的價值觀，建立統一的行為標準，形成員工對企業的認同感和歸屬感，在企業內部形成向心力、凝聚力。完整的CI會進一步變成企業視覺識別（Visual Identity；簡稱VI），它附有好溝通，易傳達的特色。以統一的行為表現和視覺識別對外進行傳播與溝通。對外，VI擔任任公共關係、廣告、傳播性工作，形成企業對外的統一標誌、統一造型、統一色調，力求企業在以上所有的對外傳播中均以統一的形象在大眾面前展示自身，從而賦予企業形象一種統一且具有個性化的信息媒介。

完整核心：
顧客、地點、商品、價格、店鋪、待客、行銷、營業時間

　　當堅定了自己的理念與經營模式後，就開始需要客觀考慮想要賣給誰？想要給客人什麼？而客人又需要什麼？餐飲業是講求人與人交流的一個行業，唯有重視雙方的需求才能長久經營。

這時候請問自己下面這些問題：

①賣給誰（顧客）

②在哪裡賣（地點）

③賣什麼（商品）

④賣多少錢（價格）

⑤想在什麼環境賣（店鋪）

⑥以何種方式販賣（待客）

⑦如何促銷（行銷方式）

⑧什麼時候賣（營業時間）

　　從頭到尾考慮這些問題，理清之後不僅是自身了解，就如之前所說，餐飲業是講求人與人交流的行業，在開業之前練習向相關人士，例如不動產業者、裝潢設計業者、投資者、家人、協助者進行溝通也是十分重要的。

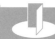

如果店面位置不優怎麼辦？

現在許多人是以雜誌或是網路的評價來選擇餐廳，因此就算位於巷弄或是比較複雜不好找的地點，只要你的店吸引力夠大、口碑夠好，生意仍會上門（google map就是用在這個地方啊！），因此努力營造餐廳、自我品牌的特色仍是創業成功的要素。

人氣店面四大重點

　　離開桌面與紙上談兵，開店的第一步就是店面的找尋，找店面的原則是要根據目標客戶所在區域以及租金預算，尋找適合的開店位址。一般可以透過仲介，或自己透過租屋網站尋找，有時甚至必須親自去理想開店區域勘點。以下是尋找人氣店面所需要考量的重點：

1

目標客群人口數

一般而言，開店必須找尋目標客群最多，或是自己熟悉的地點，較易集客。另外商圈中有著較多同性質的店面雖然競爭壓力大，但卻有集客效應，也是好地點，但相對的也許租金會比較高。

2

交通便利性

大型的店面和主要道路兩旁的店面租金通常比較高，因為人流較多，也較為顯眼，但須注意行人徒步可及性，與用餐時段人群多寡。但小型餐廳，其實並不適合在車流較多的大路上，大馬路的第一條、第二條巷子反而更容易聚集人群。

3

物理環境

選擇辨識度佳，並注意物理環境，環境條件。一般挑高越高的辨識度越高，同時相對的空間品質較好，在內部設計上比較好發揮。且一樓原則上優於二樓。此外，在看點的時候，最好有專業者陪同，例如設計師、工程承包廠商，或是廚具廠商陪同，以便了解硬體設備狀況，一般餐廳的使用面積約莫30～50坪，30坪以下就只適合產品比較單一的小店。另外。別忘了評估空間本身的特性，例如採光、通風等基本的條件，或是具有歷史意義的點。

4

個人考量

因為餐飲業是相當消耗體力的行業，工時也十分長，並容易晚歸，建議選擇離家不會太遠的店面，一方面可以讓自己的時間更為彈性，一方面在家附近開店也較易有原本生活圈熟識友人的支持，最佳範圍是從家裡移動約15-30分鐘內的地點最為適合。

開業企劃書

　　在確定開餐飲店之後，終結上方所說，我做了下方的表格，希望你能夠更確實的將腦海裡的想像填寫出來，這張表格不但能讓自己更了解規畫是否完善，也能讓合夥人與設計師及參與其中的所有人更了解未來發展與規畫。

業種（業態）	
主題／概念（特殊性）	
經營理念	
參考店家	
品牌識別系統CI（企業內外統合）	
產品／菜單	
餐點價位範圍	
顧客用餐流程	
廚房營運邏輯／出餐流程	
外場營運邏輯	
總體預算	

↑ 簡易開店企劃表格

POINT 2

裝潢能夠
自己來嗎？

　　店面確定之後，開始設計時，時間就是非常重要的因素，畢竟房租已經開始付了，規畫的時間也會有成本產生，不可不慎。一般餐廳創業，大半的資金都會花在店鋪的裝潢上，有些人傾向一磚一瓦都想自己設計、佈置並全數自己統包，然而尋找設計師以及施工廠商，相對的則可以省下不少時間與租金，整體也會比較完整。

　　但如果只是一般個性小店，像是咖啡店或小吃，其實是不一定需要找設計師設計的，畢竟以小店來說設計費用不見得人人願意負擔，但相對的創業者就必須自己負擔起設計的角色，如果有信任的工程公司，可以將CI以及VI延伸發展，再找一些照片給予工程公司參考，並自行去尋找傢具，雖然辛苦一點，卻可以省下不少預算。

　　不過如果開設的是有相當規模以及複雜度的餐廳，建議儘量找有餐飲經驗的設計師，而在與設計師合作時，要有認知設計師是開店時的共同伙伴，過程之中一定有很多問題與困難需要克服，室內設計並不是產品，好處是可以隨時修改，壞處是它無法事先預覽成品，只能盡量靠設計圖與經驗去模擬，這些都需在事前有心理準備。

尋找與自己
理想風格相近的設計師

　　商業空間與住宅空間，在設計本質上非常的不同，住家是為屋主個人服務，美學是主觀的、感性的，商業空間設計是為客人服務，最終是以服務顧客為目的，理性思考的成分比較多。應該要相信專業的商業空間設計師的判斷，以大眾的口味與需求，再配合自己的喜好，當作評判的標準，當然如果已經對市場很有把握，或是有專業的餐飲顧問，則可以衡量其比重。

把夢想做出來：設計溝通事項

　　與設計師討論時，需要注意的是，設計或整體定位的部分須單一窗口，由店主或是品牌經理，在內部討論過後再跟設計師討論。在機能與營運的討論上則可以請內場或管理營運的同事，例如廚師或是吧檯手來討論，外場則交由外場領班或是都統一由店長來討論。以下將與設計師溝通的部分列為創意面向與營運面向，讓你與設計師討論時可以確切又實際的溝通。

創 意 面 向

經 營 理 念　　經營理念是一家店的核心，也是必須傳遞給大眾，因此適切的文字與圖表説明，讓設計師可以了解，在設計時將經營理念也融入室內設計之中。

產 品 與 菜 單　　菜單、產品、產品照片亦或是製作流程，都是可以讓設計師了解一家店的媒介，從其中發覺靈感。

平 面 設 計 相 關　　室內設計應該遵循CI系統發展而來，另外，店內通常會製作許多海報、貼紙…等到室內設計，一個好的餐廳設計，應該是全面的從CI到空間一直到最後的擺設。

參 考 案 例　　相似對手，相似產品或定位，都可以用作參考案例，如果沒有聘請設計師的時候，不妨參考類似的設計，再加入自己的想法。若是與設計師溝通的時候，則應以完整的案例與想法來討論，**大多數初次裝潢的店家都會習慣性的以參考案例的細節去拼湊出自己心目中的餐廳，要求設計師依據自己的想像來做，但其實過多的參與反而會讓設計師綁手綁腳，應該以大方向來溝通。**同時要了解設計的流程一定是從大到小，牽一髮動全身，此外，儘管訂製的東西有其特殊性，設計師不可能熟稔所有風格，但既然選擇了設計師，在設計面就應該讓他發揮。

營 運 面 向

餐 飲 類 型　餐廳、咖啡廳、連鎖餐廳、小吃店、甜點店，每一種業種都有不同的邏輯與系統，設計的基礎是仔細的規畫符合各業種營運機能的空間，更近一步則是要設計出獨特性。

餐 廳 定 位　菜色的種類與價位，會影響到目標客群的定位，這些都會影響設計，高價的餐廳與評價的小吃會有截然不同的設計，中餐廳與西餐廳強調的重點也完全不同。

營 運 時 間　大致上如果是餐廳，通常會有早上、中午跟晚上三個時段，以白天營業時間為主的餐廳，主要注重採光，營業時間較晚的，則須注意燈光設計，例如高級餐廳或酒吧等。

桌數與翻轉率　確認需要多少桌，不只是要容納更多人，更要精算來客人數的比率，例如2人桌、4人桌是最容易帶客的，太多的大桌雖然可以容納更多人，但實際上翻桌率不見得好，高腳桌、普通矮桌或沙發的比例也最好先跟設計師說明。

廚 具 設 備
圖 面 與 列 表　廚具的配置通常有專業規畫的廠商，設計師不見得能夠了解所有的餐飲型態，如果小型的餐飲型態，則是自己簡單規畫，交給設計師，如果是較複雜的餐廳，就必須廚具設備廠商出具所有圖面與設計師一起討論。

找尋對的餐飲空間設計師

設計師可能是整間餐廳除了經營者之外，最了解餐廳面貌的人，務必要花時間讓設計師多方了解，勤加溝通。如果設計師不能明瞭經營者的理念，那一般大眾就更難理解了。尋找設計師最簡單的方法，就是去尋找自己喜歡店家的設計師，有時可以多找幾家，在聊天的過程中，應該可以了解設計師對你的想法是否理解，是否對餐飲空間設計熟悉。

POINT 3

麻煩但一定要了解的事：
執照、法規室內裝修審查

　　一般而言目前大型的室內裝修都需跟政府申請室內裝修許可，雖然每個縣市的法令不同，但大致上的規範是相似的，例如在台北市，室內五層樓以上，或是五層樓以下但有修改隔間或廁所的建築物，都需要申請裝修許可。

　　裝修的許可以及審查，可以請室內裝修公司或是合格的建築師幫你辦理，且在規畫時必須注意一些不能更改的地方。此外這項費用最好在規畫之前就先了解，因為這會牽扯房屋消防與結構的問題，事前了解也能避免預算超出太多。

消防與結構補強

　　消防設施是每個公共場所都應具備的設施，通常設計師或建築師，在室內裝修審查時，會幫你尋找合法的消防技師與結構技師幫你規畫，只是許多剛開始開店的創業者都會忽略這一些的花費，或是認為設計費用應該要包含這些項目，容易造成設計師與施工單位不必要的紛爭，最好事先理解，畢竟咖啡廳與餐廳都是公共場所，理所當然安全要求應該要比一般住家來得高。

POINT 4

身上的錢夠嗎：
開一家店要花哪些錢

當初憑著一股勇氣決定自立門戶開店，很快地就將面臨現實面，在還沒開始賺錢之前就需要投資一筆不小的費用，讓我們來了解要怎麼將錢花在刀口上吧！

1. 店鋪的取得費用

首當其衝要先拿出第一筆的就是店鋪的租金費用。一般來說租店面需繳交約兩個月左右的保證金，而為了不讓資金空轉，租屋之後就是如火如荼的進行裝潢，一般裝潢期約一至二個月，加上設計差不多就是二個多月的時間，也因此為了這段裝潢期必須準備一筆周轉金，而有效率的設計與施工則可以節省不少店面的租金費用。

2. 內外裝潢費用

硬體預算

裝潢硬體費用是開店最大筆的支出，這筆費用包括了設計費、監造費與工程費用，在開業之初必須審慎的評估，硬體預算較難在租到店面之前估算，但也應該有大致的預算上限，而如果已經租到店面，請設計師做預算概估就會更為精準。

監造費用是許多人比較不能理解的地方，其實室內設計跟建築設計雷同，屬於全客製的服務，設計案在施工過程中會遇到許多現實狀況的問題（例如：物理環境、水電供應設備、空間感等），必須現場解決，在施工的過程中也可能遇到需要設計修改的地方，此時就必須靠溝通與監督來彌補，也就是監造，監造單位與設計單位是一體的，有時候也可以委請第三方來監督，切勿讓施工方自行監造，因為施工方很容易因為造價導向，而失去當時設計的精神。

與設計師討論的過程中，設計應該盡量以完整的設計呈現為優先，再想辦法省錢，尋找替代方案，如果一開始就控制預算為主要考量，往往設計無法精彩，尤其以第一次開店來

説，只能以盡力節省造價的方式，但還是必須力求完美，避免無法一次到位，反而之後要修改，花更多的錢。裝潢是訂製的事業，修改非常困難，而且無法做到完美，也因此事前的評估與規畫十分重要，一旦開始，盡量依原計畫進行，避免邊做邊改。

軟體預算

一般來説，軟體系統，例如：弱電系統（POS系統、音響、保全、監視系統等）通常不會包含在裝潢工程裡，因為這些東西通常跟隨著營運的邏輯，由專業的廠商負責，請事先找好配合的廠商，再跟工程方協調進場時間，有時也可以請設計師介紹，**無論如何都應該要在試營運時就可以上線。**

3. 設備與器具費用

廚具設備可以在開店之前，先洽詢設備廠商詢問，並依據菜單與出菜的要求來規畫，盡量在找到地點的同時一起請廠商評估設計，此外餐具也是大筆的費用，可以去專門販賣商用餐具的店面挑選。

以一間65坪的義大利麵餐廳為例，裝潢預估成本如下，也可用下列內容作為參考。

工作內容	單價	數量	單位	總價（元）
室內坪數	60,000	65	坪	3,900,000
拆除	100,000	1	式	100,000
冷氣	10,000	65	坪	650,000
傢具	7,000	87	座位	609,000
衛浴設備	150,000	1	式	150,000
特殊燈具	100,000	1	式	100,000
設計	5,000	∠0	坪	200,000（扣除廚房）
監造	150,000	1	式	150,000

4. 無法事前預估的支出項目

　　餐廳屬於公共空間，也因此通常會有許多與法規相關的流程。其中最主要的是室內裝修審查，而在審查的同時也須注意消防設備的設置，如果有房屋結構的修改與補強也要一併申請，此外也須注意有無違建的問題…等，這些最好一併請設計師或建築師評估，而這一部分的費用，很容易在事前忽略，也很難在事前預估。此外餐廳因為是商業用途，水電、瓦斯等等，在商用申請時的費用相對較高，這一部分也需要注意。

來試著計算開業所需要的資金吧！

店鋪取得費用	保證金：	房屋仲介手續費：	
	房租：	其他：	小計：
內外裝潢費	內外裝潢費：		
	基礎工程費（電話、瓦斯、水管、電話、空調等）：		
	其他：		小計：
器具設備費用	廚房機具：	收銀機：	
	電話、傳真：	音響設備：	
	業務用消耗品：	餐具、調理器具：	
	其他：		小計：
廣告宣傳費用	Logo、DM、店家名片製作費：		
	網頁製作費：		
	發送費：	其他：	小計：
進貨費用	食材：	消耗品：	
	其他：		小計：
週轉金	店銷維持費用：	人事費：	
	其他：		小計：

開業資金合計：

每個月賺一成，成本這樣分配

　　開店之後，如何運轉才是真正考驗經營能力，在擬訂計畫表時，淨利至少需為營業額的一成，主要分成每個月會更動的浮動成本與不會改變的固定成本兩個部分，以下表格可供開業後的資金運用分配之參考。

浮動成本	食材	料理成本		共30%
		飲料成本		
	人事費	員工人事費		共25%
		兼職人員費		
		獎金		
		退休金		
		勞工保險		
		健康保險		
		徵才費		
	雜支	水電瓦斯	電費	5%以下
			瓦斯費	
			水費	
		行銷費	廣告宣傳費	3%以下
			促銷費	
		其他	消耗品費	6%以下
			事務用品費	
			修繕費	
			通訊費	
			權利金	
固定成本	店租	店租、公共費用		8%以下
	初始條件	折舊費		10%以下
		利息		
		租借費		
		其餘人事費		

NOTE

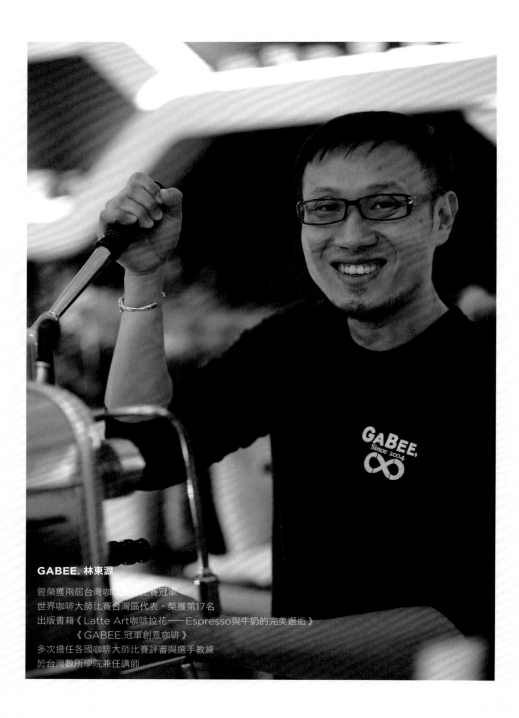

GABEE. 林東源

曾榮獲兩屆台灣咖啡大師比賽冠軍
世界咖啡大師比賽台灣區代表，榮獲第17名
出版書籍《Latte Art咖啡拉花——Espresso與牛奶的完美邂逅》
　　　　　《GABEE.冠軍創意咖啡》
多次擔任各國咖啡大師比賽評審與選手教練
於台灣數所學院兼任講師

開一間永續經營的百年老店：
咖啡館以外的路

「老店多半都只有一間，才不會失去世間的焦點。」從開店的那刻開始咖啡大師林東源就決定GABEE.只開一家，因為GABEE.將是一間永續經營的百年老店，但要怎麼做最後才不會變成死守一間店？他有另外一條路…

Q1　想開咖啡店的契機是?

　　雖然一路走來都是就讀理工科系，但從高中開始就很喜歡飲料調製，當時喜歡的是調酒，覺得調酒師十分帥氣。之後也因為在餐廳打工，認識了許多飲料調製的師傅，漸漸培養對餐飲的濃厚興趣。而到了大學，因為朋友在咖啡館工作開始常跑咖啡館，這之中讓我最感興趣與驚訝是他與人互動的方式：他和大部份客人的相處就像朋友一般！那種和諧的氣氛，使我十分享受其中，也種下日後成為咖啡師的種子。也因此剛退伍時，沒有先找本科系的工作，反而在因緣際會下於當時臺北頗具名聲的咖啡店工作，這一做下去似乎就成了我這生的志業。我在1997年入行，並在七年後開了GABEE.，也於同年得到第一屆台灣咖啡大師比賽冠軍。

> **達人point**：做自己最有興趣的工作。

Q2　身為知名的咖啡大師，卻堅持只開一間店的理由是？

「 GABEE.只有一家 」，在開店的那一年我就這樣和我的客人說。在開店之前我已經入行七年，當時已經了解到，像咖啡館這種個性化的商店，是很難經營分店的，主要是和人員組成有很大的關係：雖然氛圍與裝修可以複製，但因為人的差異，每家店的氛圍和餐飲品質就會有所不同，而咖啡師的養成也不似連鎖店員工幾個星期、幾個月就能完成訓練，再加上開分店就代表人事管理的需求增加，在經營裡，最難搞的就是人，而在一間一間的分店之後，我主要的工作將會落在這個方面，而無法再做自己喜歡的事，這就和當初入行的初衷相違背。並且在開店之前也看過許多咖啡界的前輩，開咖啡館兩三年後賺了些錢就開了第二家店，再兩三年收支平衡後可能又開了第三家店，展店的速度緩慢，卻常常已經在人事問題間奔波，並且在第二或第三家店時可能就會遇到阻礙（品質不若以往、疲於人事管理問題等等）而又將店一間一間收掉，回到最初的那間店。這些例子讓我覺得在這個產業開分店是種消耗，反而是應該去尋找其他的發展模式。

達人point：認清產業『 本質 』，確認自己的路。

Q3　不開分店的其他發展模式是什麼呢？

開店這十年來，我將發展分成兩個階段，前五年是第一個階段，因為在開店的那年我得了第一屆的台灣咖啡大師比賽冠軍，吸引了許多媒體報導，也帶動了店內的生意，因此我們連續五年參加台灣咖啡大師比賽，拿回了七座獎杯，在這之中也參加了三次世界賽事，奠定了GABEE.在咖啡館界的基礎，而在這個基底下，第六年開始轉型做不同領域的跨界合作。雖然GABEE.在之前就有異業合作的規畫，但在參與TEDx Taipei活動時卻有了深刻的感受：當時身為TEDx Taipei講者與贊助廠商的我們，會提供給與會的來賓們拿鐵或是卡布奇諾等飲品，卻有人問我：「這兩者的差異在哪裡？」讓當時的我深感驚訝，原來這樣基礎的咖啡知識，並不是一種常識，而開店的前六年雖然我們店裡每個月都有報導，但其實這些只有業界注意，大眾對咖啡的資訊並不關注也不關心，因此我們希望藉由跨界合作讓咖啡的文化與資訊更深入大眾的生活。

> 達人Point：善於規畫，努力實踐。

GABEE.　店鋪資訊INFO

地址：台北市松山區民生東路三段113巷21號
電話：02-2713-8772
營業時間：週一～週五：12:00-23:00
　　　　　週六～週日（例假日）：10:00-23:00

Q4　異業合作對GABEE.帶來什麼效益？

　　這五年間，我們和超過40個品牌進行合作，包含物料的供應、與其他品牌合作器具、咖啡的專業知識與經營咖啡館的教育訓練等，其中比較特別的是和Sony DSLR CLUB的祕密基地合作，當初Sony在台灣辦這個活動希望在台北、台中、高雄各選一間咖啡店作為攝影愛好者的連絡平台，第一個就是選擇我們，這個活動透過實體與網站做資訊、行銷的傳播，將攝影與咖啡連接在一起，也讓我們吸引另一個族群。

　　而另一個例子則是與五月天主唱阿信的潮牌STAYREAL合作咖啡店STAYREAL CAFÉ by GABEE.，我們主要為它們做培訓教育的支援，也因為雙方的合作，現在連五月天的粉絲們，這樣比較年輕的族群，都知道了我們的店，這些異業合作除了讓咖啡更融入於各個領域之中，在實質方面來說，就是有收入的進帳。以教育訓練為例，一年間我們可以接兩到三個甚至四個案子，這個模式除了有費用的進帳外也不會有之前所說的人事管理問題，對GABEE.這樣的咖啡館來說只有強化而不是消耗，也是這樣理想與現實的平衡，才能讓我們的店更平穩地走下去。

> 達人Point：作任何事都需要更全方面的思考，讓感性與理性達到平衡。就像我們看一個杯子不只是看一面，而是更全面甚或是連整體連接的環境與人、事、物都考慮進去。

Q5　覺得創業與設計之間的關係是?

咖啡與設計藝術是有很大的關係,因為這樣的環境與氛圍是能給予來的人許多創意與思考養分,但其實大部分的咖啡師對設計是不太理解的,他們主要分為兩類:一種是注重器具的實用性,卻不在意氣氛的營造;另一種是只注重自己的理想與美觀的呈現,但又不一定是真的好看,也因此常會忽略實際面上的設計,例如吧檯動線設計不良等等。而我認為創業時除了前面所說的店面設計要思考清楚外,所謂的設計還包含後續的行銷與品牌運作等等,每一個環節都需要經過設計,透過設計來讓它更完整。

> 達人Point:創業的一切都是設計,並透過設計而更完整。

Q6　現在很多人擁有熱情創業,給予他們的建議是?

在創業之前,先問問自己開這間店的熱情在哪裡?是什麼?而不是空有一股熱情而到最後無法持續。此外,夢想的實踐靠的是執行力,許多人太過幻想不切實際,在現實世界裡讓理想與夢想做有效的執行是十分重要的。另外建議多聽消費者的心聲,尤其是咖啡這個產業,因為常會太想要教育消費者,當客人喝了一口,馬上問:什麼感覺?有沒有喝到什麼?而讓人十分有壓力,偶爾站在旁觀者的角度看事情,多感受,多體會都會對事業帶來絕對的幫助。

> 達人Point:1.找到你熱情的點是什麼?　2.讓你的理想與夢想做有效的執行。

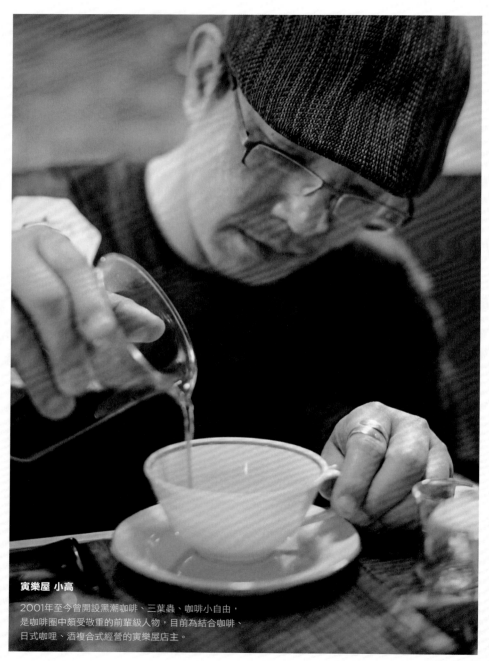

寅樂屋 小高

2001年至今曾開設黑潮咖啡、三葉蟲、咖啡小自由，
是咖啡圈中頗受敬重的前輩級人物，目前為結合咖啡、
日式咖哩、酒複合式經營的寅樂屋店主。

@攝影＿吳秉澤

創業是
生活的一部分

原從事營造業，退伍後因緣際會認識了開咖啡店的朋友，開
始研究咖啡，愛上咖啡館文化而投身開咖啡館創業，是位講
究事物細節的生活家，樂於和創業新手分享自身經驗，提攜
不少以咖啡創業的後進，他對創業又有什麼想法…

Q1　在2001年開咖啡館創業，當時的創業氣氛如何，與現在年輕人開咖啡館創業有什麼不一樣？

　　當時剛好算是一個新舊咖啡時代的轉戾點，那時候的咖啡店老闆多半是退休人士或是有咖啡相關經驗的人，通常年紀比較長，手邊有閒錢，開店是興趣或是休閒交友，而非以營生為主要目的。

　　因為自己不屬於有閒錢做興趣的族群，我曾花數年時間研究不同的咖啡市場，無論是中式餐館或西餐廳的吧檯、連鎖咖啡店、獨立咖啡館，都曾親自待過。1996年接觸咖啡，到2001年才開了第一家屬於自己的咖啡店，是永康街區的老字號咖啡店「黑潮」；後來陸續接觸了威士忌、雪茄等領域，便想結合這些新的元素，再開不同風格定位的咖啡店，因此把營業狀況、風格定位都已穩定的店交由朋友經營，自己則是每隔一段時間就醞釀下一個階段的新店。

寅樂屋　店鋪資訊INFO

地址：台北市大安區延吉街294號
電話：02-2325-7874
營業時間：週一～週三：11:30-21:00
　　　　　週五～週六：11:30-23:30
　　　　　週日：11:30-21:00

　　相對現在的咖啡創業者普遍年輕，大部分是不想在公司體制下工作，想要有自己的空間和時間，符合這些條件的咖啡店，成為現在年輕世代實現創業夢想的途徑之一。許多想開咖啡店創業的年輕朋友特別來找我聊過，我發現普遍的問題是「還沒準備好，就想開店」，夢想太過模糊，沒考慮到現實，可能只是自己喜歡喝咖啡，或喜歡咖啡館的氣氛，但沒想過若一週六天，一天8小時都要在吧檯前沖煮咖啡，重複做差不多的事，時間其實也是被綁住的，當發現開咖啡館不如想像中美好，若沒有足夠的興趣和動力，加上又沒做好周全的開店計畫，遇到資金、人事等問題，其實很難長時間支持下去。

達人point：確立夢想，考慮現實，不然只是徒勞無功。

Q2 會建議想要開店創業的人，如何以及要做好哪些「準備」？

　　我是屬於做事比較保守，會多方評估做好計畫的類型，在開店之前，我會寫一份「開店企劃書」，從店的定位、目標客群、空間風格氛圍、飲品菜單搭配、客單價、營運成本、周轉預備金、停損點等都一一思考清楚，把抽象感性的夢想，利用理性數字化的企劃書，釐清整體輪廓，通常在寫企劃書的過程，就會發現一些問題，原本想得很簡單或很美好的事，實際上要執行會遇到哪些困難，在紙上談兵階段，就能思考要如何調整或找到解決的方法，而不是等到做下去發生問題了才想辦法解決，或是視而不見逃避問題，這都不是開店創業的正確觀念。有想法很重要沒錯，能夠執行才更關鍵。

@攝影＿吳秉澤

達人point：開店前詳盡規畫，不只是想像，更是需要白字黑字寫出來，在紙上談兵階段，就能思考要如何調整或找到解決的方法。

Q3　經歷多次創業的經驗，您認為開店成功最重要的關鍵是什麼？

　我認為首要是找出店的特色，這個特色不能太過尋常一般，要是「不可被取代的特點」。很多人都會說想開一家氣氛好、裝潢佳、咖啡好喝的店，這都不能算是不可被取代的特點。舉例來說，氣氛好，是什麼樣的氣氛？讓人放鬆的小酒館，還是有如深夜食堂撫慰人心的氣息，這氣氛是藉由空間、音樂、氛圍還是人傳達，這個特點若能被顧客記住，在茫茫店海中才具有識別度，才會讓人想一來再來。

　再者，開店就是是服務業，即使是咖啡店也一樣，若是過於沉溺於專業、講究技術，不見得是好事，畢竟許多人到咖啡館只是想感受氣氛，過於直接強迫要顧客接受咖啡專業的一面，有時會適得其反，倒不如用循序漸進的方式，對於感興趣想多瞭解的客人，慢慢地培養他們對咖啡的興趣，進而有了解更多的動力。

　我也相當鼓勵年輕人來我的店裡學習，或是多去別的店觀摩，這都有助發現自己的不足，看見別人的優點。我最怕的就是停止學習，開店一定要與時俱進，才能帶給顧客新的體驗，也持續為自己創造成就感。

達人point：找出店內「不可被取代的特點」。

STEP

3

踩著點，一步步朝夢想前進：
餐廳／咖啡店的設計重點

當餐廳的重點不再只是餐點好吃，所有事物（技術、金錢、心情）都已俱全，但是來客數卻不如預期，這時或許我們就該好好思考，還有什麼是我們沒有考慮到的？人是「視覺」的動物，店面位在一排都是餐廳的A級戰區，大家的口味都有自己獨到之處，想招攬客人，缺的就是吸睛的「設計」！

POINT 1

我要開這樣的店：
餐廳定位與整體設計

客群與價位

餐廳設計的出發點應該從客群與價位開始，先要了解自己希望吸引的客群，同時因應產品的特性，訂出價位與整體設計的方向。而餐廳設計時整體的平衡最為重要，開店成功為最主要的前題，不然容易淪為店鋪，造價高昂美觀卻因為價位不對等而無法受到顧客的喜歡，或是便宜沒有氣氛的店鋪，遲早無法跨過日新月異的餐飲業競爭。

客群與設計的關係

　　一般客群在分類上，很難有比較清晰的界線，大致上可以以年齡層或族群來分別，例如學生、上班族、家庭客、商務人士、女性族群、親子族群…等等，以下以種類劃分，並依照目標客群，逐項介紹如何設計吸睛重點，掌握顧客的心。

種類	客群	吸睛設計重點
高級餐廳 Fine dining	商務人士、美食愛好者	須著重細節並注意擁有亮點、陳列藝術品
速食餐廳 Fast Food	學生、上班族	因為有外帶服務，CI、包材與外帶盒是設計重點
咖啡簡餐 Café	女性族群、情侶、家庭	以咖啡輕食為主，餐點需在一定程度之上，並著重氣氛營造
咖啡廳 Coffee house （以咖啡飲品為主 沒有正餐的咖啡廳）	女性族群、商務人士	咖啡好喝是第一要素
中餐廳	家庭客、上班族 美食愛好者	中菜講求效率，動線設計是首要考量
西餐廳	商務人士、家庭客 團體聚餐、美食愛好者	主題與氣氛營造是消費者第一注目之處
小酒館 Bistro	情侶、上班族	經營者個人特色與店內氣氛
酒吧 Bar	上班族、商務人士	吧檯設計

價位與設計的關係

　　除了業種與業態是必須決定，定位與價位也關係到整體設計，例如小吃店或是無內用型的飲料店，並不需要多餘的室內裝修，反而是平面設計與形象宣傳最為重要，因為大部分顧客在店內的時間不會太久，設計應該簡單明瞭達到與顧客溝通的目的即可。而餐廳價位在200～700元之間就必須考慮到室內用餐的氣氛與氛圍，此時的設計便占了很重要的部分，但仍必須節制預算。超過700元以上價位的餐廳，則必須更注意設計與機能的細節，同時室內設計應該有許多亮點，才能讓想要享受完整餐飲體驗的人能獲得滿足。

餐點價位	設計重點
200元內： 小吃店或無內用型的飲料店	不需要多餘的室內裝修，反而是平面設計與形象宣傳最為重要。
200～700元	必須考慮到室內用餐的氣氛與氛圍，但節制預算仍是重點。
700元以上	設計與機能的細節是重點，並且室內設計與CI應有許多亮點，才能讓想要享受完整餐飲體驗的人能獲得滿足。

餐廳設計怎樣才算好？

　　良好的餐廳設計包括兩部分：一個是店面的整體形象，另一個是機能性上是否符合經營面，或者分為外部與內部；形象與美觀是外顯的，可以從空間感、特殊的造型、材料的質感來判斷，機能則關係到營運的順暢、餐點製作的流程…等，而餐廳的設計如果能抓住所要的客群與精確的定位，對開店來說能達到事半功倍的效果，一開幕即能夠吸引目光。

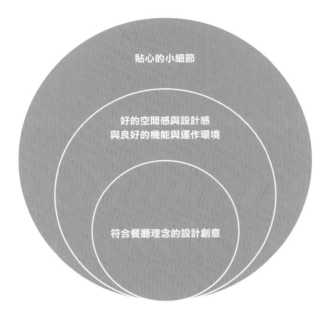

**符合餐廳理念的設計創意（理念層）＞好的空間感與設計感
＝良好的機能與運作環境＞貼心的小細節**

　　餐廳的設計最重要的是設計要符合經營理念，再加上設計師獨特的創意，特色越是鮮明獨特，與其他競爭對手有差異性，對一般大眾的吸引力越高，同時對設計者來説，越容易發想。

　　精準的規畫設計可以讓主要的客群產生好感，而所謂的好設計則是應該讓顧客覺得安心、愉悦，這樣氣氛與感覺有可能在許多地方產生，例如：適當的隔間、良好的動線、不經意的細節⋯等，**好的餐廳設計除了嘗鮮，感受新穎的創意之外，還要讓人無論吃多少次都會想再度光臨，才是真正成功。**

POINT 2

人氣店怎麼設計 1：
外觀設計

餐廳外觀與立面設計

　　一間餐廳靠口碑、網路、行銷…等打出知名度，但是無論透過什麼管道，醜媳婦還是得見公婆，到了用餐時都必須經過店面這一關：好的店面設計，要能夠抓住目光，並且引起顧客興趣，引發他們進門的慾望…而顧客對店面的評估是瞬間幾秒的時間，因此外觀整體的設計非常重要。外觀設計的重點在於精彩之外要忠實的反映價位與客群，如果是追求CP質高，講求效率與速度的店家，例如自助餐與快餐，門面的穿透性就必須要高，降低顧客的距離感，容易吸引過路客。

　　相反的，高級感的餐廳，就不需要寬敞、清透的外觀，但在裝潢上相對的就必須給人高級、尊貴的感覺。並且空間感也是很重要，因此高級餐廳可以利用鏡子、反光材料塑造高級感，同時讓空間擴大。另外常是餐廳創業首要考量的咖啡廳或是下午茶店面的設計上，最主要是外觀的採光要好，一般顧客喜歡有視野的位子，坐在店面最外圍的顧客，有時也會是最佳招攬生意的招牌；而單純賣咖啡的咖啡廳一般則會在門面強調店家個性，反而不需要過度的裝潢。

← 高級感的餐廳，外觀多必須給人高級、尊貴的感覺，可以利用鏡子、反光材料塑造高級感，同時讓空間擴大。

↑　效率與速度的店家，門面的穿透性就必須要高，才能降低顧客的距離感，吸引過路客。

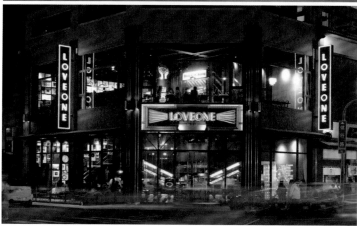

← 如果沒有太多限制，招牌
　可以自己根據餐廳的核心
　理念自由發揮，但還是要
　注意招牌應該明顯，夜晚
　時發光，且通常正面與側
　面都要有招牌。

店面招牌呈現

　　招牌傳達核心理念，一般來說已經有CI與VI規範的餐廳比較單純，但限制也較多，如果沒有太多VI的規範，那其實設計師就可以自己根據餐廳的核心理念自由發揮，但有一些須注意的事項，例如招牌應該明顯，夜晚時發光，通常正面與側面都要有招牌等。

← 入口必須要有可讓顧客撐
　傘、收傘的空間，並且避
　免使用木料。

這裡也要注意：入口雨遮

　　開店的時候，當然不會天天都是晴天，總是會遇到天氣不好，或甚至是刮風、下雨、颱風天的狀況，因此餐廳的戶外要能夠有防風、防雨的設施，雨遮是必須的，入口一定要有可以讓顧客撐傘收傘的空間，並要記得避免使用木料。

POINT 3

人氣店怎麼設計 2：
用餐區設計

　　整合各種系統、介面與設備是餐廳設計營運與機能最大的課題，成功的餐廳如同一個高效率、高度客製化的工廠，除了顧客要喜歡之外，員工也應該滿意，更需要符合全體的需求，從裡到外座席的配置、內場動線的流暢度、備餐檯的位置、廚房的規畫到內外場的整合等都在還沒開店前就決定了生意的一半。好設計不只是擁有吸睛的外表，符合人性的設計細節與整體氣氛的營造更是除了美食外，帶動回客率的重要因素。

　　一般餐廳的配置大約分為四塊：入口區（帶位台結帳區）、座位區、廚房區域、廁所區域與儲藏室。入口區（帶位台結帳區）、座位區屬於用餐區，來店時客人對餐廳主要的印象多會停留在用餐區的設計，而這裡也是我們設計時需琢磨的重點。

服務最前端：入口區

　　餐廳的第一個重點必須注意帶位台與結帳區，小型餐廳的帶位台可以簡約。帶位台相鄰的是等候區，如果餐廳空間許可，盡量讓等候區規畫在室內，小餐廳的話，在戶外設置也可，盡量不要讓等候區太接近座位，以免影響用餐客人；高級餐廳的等候區應該供應飲水，尤其是冬天更要注意。而除了入場的帶位會在入口，結帳也有可能設計於此，一般結帳區的設置需衡量餐廳的營運方式，高級餐廳有可能都是在桌面結帳，而一般的餐廳結帳則通常會在出入口附近，須預留一些位置避免結帳時造成通道太壅擠，機能上則須注意要有放置包包與信用卡簽名的地方。

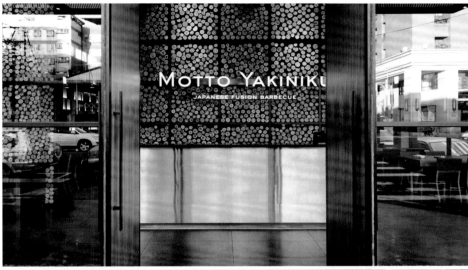

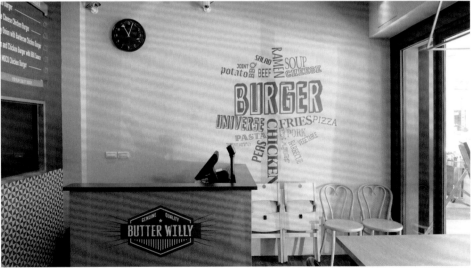

↑　餐廳門面就占印象的80分，所以入口區
　　的設計十分重要。

座位舒適＝下次再來：座位區

客席的配置應該依據營運上的規畫來把握，依據不同業種，會有不同桌數與人數上需求，例如壽司店就一定會有檯前的位置，基本的原則是服務分區必須對應整體的空間感，若位子數量過多的話，就必須靠設計以型態分區，應該避免只有單一型態的座位，否則會使空間看起來單調。

基本上，通常2～4人為一般來客最集中的人數，因此**二人桌與四人桌通常會配置在前區**，一方面讓路過的人感覺整家店是客滿的，**另一方面也方便有效率的帶位**，人數少的位子建議靠近窗邊，較容易吸引顧客。

採光不好，或是動線深處的地方，就必須花更多精神設計與營造氣氛，例如設計成包廂區或以沙發區來吸引團體型顧客，需注意的是，團體型顧客音量比較大，最好與前區保持一定距離。

而一般餐廳的客席配置，大致上會依據餐種來分：比如說西式餐點，適合長桌或是併桌；中式餐點則以圓桌比較方便。

圓、方桌	方桌最多能擠4個人，可以併桌，圓桌則是看大小。一般咖啡廳桌面以60公分為基準，有餐點供應的咖啡廳雙人桌應以70～75公分為佳。
長　　桌	最近許多餐廳，流行使用超級長桌，雖然有些人不喜歡與別人共桌，但對於單人或是快速用餐的人來說，比較方便。
高腳桌／吧檯	高腳桌的主要功能在於提供快速用餐的人比較方便的座位，並且適合喝酒，而吧檯則可以提供更好的服務與互動，因此大部分的吧檯都是屬於高腳桌，配上吊燈也可以達成一種特色。
單人長桌	單人長桌，通常適合咖啡廳，尤其適合面對戶外，可以提供一個人的客人，即便沒有朋友，也會因為有良好的視野與空間品質而來光顧，不會擋住店內視野，必要時也可以比鄰而坐。

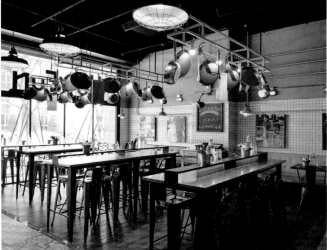

1	2
3	4
5	

1／圓、方桌。2／長桌。
3.4／高腳桌、吧檯。
5／單人長桌。

↑　包廂區能提供顧客更為隱密的服務。

沙發與包廂區　店內最裡面的座位區，通常靠近廁所、廚房、倉庫區，無法提供相較於前排良好的物理環境，因此通常在座位區質感上必須升級，通常比較適合多人的團體，也可以設計成包廂區，剛好提供隱密性較高的服務。另外多人用餐區因人數與餐量比較大可以隔間區別。

如何安排座位數？
一般來說，座位數可以店鋪面積（坪數）×1.3為標準；希望店內呈現寬敞是則可以店鋪面積（坪數）×1；而小酒館或是想呈現熱鬧氣氛的餐廳則是店鋪面積（坪數）×1.5。而如果是賣單一商品的飲料店或是單品菜單的小店以及吧檯為主的店面如涮涮鍋及bar等，店鋪面積（坪數）×2或是超過是可參考的標準。

動線流暢＝翻桌率提升：備餐檯與POS系統

備餐檯

通常依照服務分區，每隔一定的座位就必須配置備餐檯，備餐檯的功能是放置菜單、水瓶、刀叉、備品等等，備餐檯的設置要配合動線的規畫，儘量讓服務人員在最短的時間內可以取得所需物品，但不妨礙到主動線，在設計上則需要配合整體氣氛，避免因為物件過多，而看起來雜亂。而上餐的速度是掌握翻桌率的關鍵，而備餐台的設置點與流暢度，影響甚大。

此外有時備餐檯會兼具POS系統，用來點菜，廚房內則會有出單機，結帳處也會有POS系統，POS系統通常有專業的廠商規畫，設計時須注意有哪些系統需要相連，事前請施工團隊牽管，再請專業廠商佈線。

← 每隔一定的座位就必須配置備餐檯，讓服務人員能在最短時間內取得餐具。

註：POS系統即銷售時點信息系統，是指通過自動讀取設備（如收銀機）在銷售商品時直接讀取商品銷售信息（如商品名、單價、銷售數量、銷售時間、銷售店鋪、購買顧客等），並通過通訊網絡和電腦系統傳送至有關部門進行分析加工以提高經營效率的系統。

加分減分的終極之處：洗手間

　　通常25個座位以內的餐廳，至少要有一間洗手間，每增加20個座位，就應該增加一間洗手間，稍微中型的餐廳男女廁就應該分開，100個座位的餐廳則至少要有4間，因應客人的需求。而等級越高的餐廳洗手間，更是不應該小覷，這裡雖然只是餐廳的一小處，卻是顧客來用餐之際，除了用餐區外一定會進入的地方，內部切合的設計與貼心小物的放置都能讓客人感受到店家隱性的服務與用心。（如下圖）

以難忘的好氣氛招攬客人：燈光設計

　　人氣餐廳的設計除了裝潢外，燈光的規畫在整體氛圍營造是畫龍點睛的效果，光是燈光的轉換，就能予人天壤之別的感覺。整體而言，高級餐廳與注重私密的餐廳，著重於重點式的照明，咖啡廳或是全日營業的餐廳，則應該較為明亮，可用間接照明搭配重點照明。這些設計在外觀上就應該可以看出，白天與晚上的光線也必須在設計時納入考量，咖啡廳在白天應儘量引入日光，日光顏色對食物與產品有非常大的幫助，但同時也需注意遮陽，格柵遮陽板或捲簾應在設計時一起考量。

　　規畫空間的同時，也一同設定每一個區域工作區所需的照度或是情境，同樣是用餐區，在不同性質的餐廳所呈現的情境也許截然不同。依照設定的方向，調整基本照度，重點光線以及燈具的選用。以下是燈光設計的要點分析。

用餐區　　不論是什麼樣子的餐廳或咖啡廳，餐廳的照明都是食物優先，桌面一定要打光，投射型燈具是最佳的用餐光源照明，須注意同一張桌面的明暗度不宜反差過大。並避免用餐時抬頭看到刺眼的投射燈，可使用有燈罩的吊燈為之帶來氣氛，同時外觀造型較佳。無燈罩的吊燈則不能選瓦數太高的，鹵素燈燈光效果較佳，但LED的使用可以減少熱度與用電量。若是有特別節日，桌上也可有燭火以塑造氣氛。（如下圖左）

入　口　　無論一般餐廳或注重私密的餐廳，入口都必須明亮，接待台與收銀區通常都是設計重點區域，背牆通常有氣氛燈光或是特殊設計的照明。

走　道　　走道燈光應有導引性，從入口開始到進入客席，或是從客席到洗手間，都應有照明，每個端點應重點打光。（如下圖右）

吧　台 | 吧台的照明，通常是餐廳的重要亮點，並經常需要多層次的設計，吧台手動作範圍應有照明，背櫃陳列或使用空間通常也是餐廳重點設計，吧台如有吊架，應該於吊架下打光，以防枱面太暗無法操作。（如下圖左）

洗手間 | 洗手間的照明可以有很多變化，但須注意洗手間的功能就是為了如廁以及梳洗，必須重視機能性，例如女廁化妝燈最好從正面打光，方便女士們中場休息整理儀容。（如下圖右）

以燈光畫龍點睛

顏色與色溫

一般餐廳照明，應以3000K為主，尤其是桌面的部份，此色溫最能呈現食物與飲料的色澤，LED則以最接近此色溫為主，其他空間與特殊照明不在此限，但一間餐廳最好不要有太多不同種燈光。

特殊照明

特殊照明的設計考量通常分為幾部分，近來彩色燈光因為LED的科技有許多發展，有色燈光打在不同顏色的物件上，會有特別的效果。高級餐廳可以使用較多的反光材料，塑造高級感，或是利用燈光讓材質（例如薄片大理石）產生特殊的效果。

POINT 4

人氣店怎麼設計 3：
廚房設計

　　餐廳的廚房宛如餐廳的心臟，如果不具備廚房，餐廳是無法運作的，而這裡設計的重點有別於用餐區講究氣氛，這裡則是重機能，除了必須齊備功能並保持衛生外，還需要留意與外場員工的動線流暢度。

設計廚房就交給專業

　　要怎麼設計廚房，需要專業的協助，業主需將理想廚房的形貌以及需要具備的器具與功能等告訴設計師或是廚房設計業者，並且確認承包者所提出的規畫是否符合需求即可。

　　用餐區的裝潢與擺設在完工甚或是開店後仍能進行修改或調整，但廚房涉及機器配置、瓦斯管線、水路管線等，一但決定就很難做變動，所以在計畫階段就需要設想周全。一般會建議在裝潢與菜單設計時就要進行廚房的設計，而餐廳的規模越大，廚房設計與用餐區的設計更是要採取分工方式，例如：用餐區裝潢找商空設計師，廚房部分則尋求專業的廚房設計業者的幫助。

　　此外選擇廚具時，一般商用廚房的衛生要求、抽風方式，清潔方式，與一般對家用廚房的要求相去甚遠，商用廚房必須有強力處理油煙與油漬的設備，諸如水溝，截油槽，靜電機。因為現代化的廚房強調高效率、低污染、易清洗。即便是中餐，現代化餐飲的運作邏輯也慢慢的改變了中餐製作的方式，越來越多新的設備如低溫烹調機、萬能蒸烤箱的引進，也讓許多的廚師可以思考中式菜餚能夠如何創新。

廚房選擇開放式還是封閉式？

　　一般來說現代餐廳的廚房可大致分為開放式與密閉式兩大類型，新式餐廳的廚房許多會採用開放式，開放式廚房在空間上較為寬闊，更重要的是開放式廚房也能夠讓顧客感受到餐廳在食材與製作的用心，也比較安心，在機能上送菜與收碗盤也相當方便。除了機能上的原因之外，開放式廚房也可以讓你的餐廳景深增加，省去許多裝飾與造型的，在講求美

學與生活感的當代餐廳，開放式廚房非常普遍。但開放式廚房一定要維持整潔，畢竟料理的所有過程完全攤在客人眼前，邊做邊收需要制定在料理的SOP流程之中。並且保留一些隱密角落，讓員工能有稍微喘息的空間，才不致造成太大壓力。

　　封閉式的廚房則適合中式或東方菜色的餐廳，尤其是需要鼓風爐的餐廳，因為這類的爐子噪音比較高，若作為開放廚房則須以玻璃隔音。

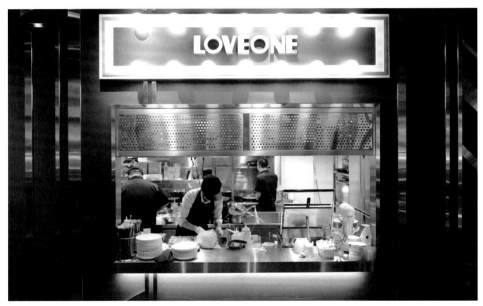

↑　新式餐廳常採用開放式廚房。

廚房動線順暢讓工作更有效率

　　在決定廚房位置時，首先最需被考慮的是外場人員的作業動線是否順暢，客人出入口與出菜、回收碗盤的路線盡量不要相同，因為容易導致壅塞，最好設置在不同的地方。而現代餐廳廚房內動線都採用法式廚房的配置，與外場類似，最佳的狀態，是以環狀配置為主，中間是中島型工作區，火線與洗碗區分別配置於兩旁，開放式廚房的吊架，或設備可以變為開放廚房設計的一部份。水槽是重要的工作點，把冰箱規畫在水槽附近，讓烹調前的準備工作更容易。同時，水槽靠近你的爐具，也方便你要瀝乾煮好的麵條及蔬菜。

廚房分區重點

　　為了讓各個地區能夠順利運作，每個區域與機器的配置都應該仔細評估，以下將廚房分成生食處理區、烹煮區、冷盤區／出餐區、回收區與洗碗區、儲藏室、吧檯等設計重點，雖說廚房設計要交給專業的來，但還是應該有基本的概念可以檢核廠商。

生食處理區	不論是從儲藏室或冷凍庫拿出來的食材，都必須先經過此區再進入加熱區，此區一定要有水槽，同時避免與出菜區交叉污染。
烹　煮　區	烹煮區通常是廚房的核心部分，廚房設備最重要的是爐具與抽風系統，爐具的種類很多，西式餐廳的爐具就與中式的有很大的差距，西式講究文火慢煮，中式求大火快炒，因此抽風系統也會根據廚房熱能的估算來調整，為求減少油汙，現代化的抽風設備都應設置靜電機與風管相接，此外，加熱區溫度較高，設計時需要考慮壁面耐熱與消防等問題。
冷　盤　區／ **出　餐　區**	冷盤區通常是菜色後加工或擺盤的區域，如果有沙拉或冷食類的東西也在此製作，設備通常有一些工作台冰箱或是沙拉冰箱，而一般出菜口也會緊鄰在此區，如果沒有出餐口的廚房，廚房門最好是可以雙向開並且使用自動回歸腳鍊，同時廚房門也必須防火。

回 收 區 與洗碗區	回收區應該與出菜區分開，以避免汙染，廚餘與垃圾必須分類，餐盤回收直接進洗碗區是最好的配置，大型飯店的洗碗區通常會是獨立出一區，一般現在的餐廳都會使用商用洗碗機。
儲 藏 室	廚房在規畫的時候，一定要確保你有足夠的空間來儲藏所有的食物，不管是乾貨或是放在冰箱內。在靠近高櫃及冰箱附近規畫工作檯面，可以讓採買回來後整理工作更簡單。儲藏室設計應注意濕度與溫度，通風應良好，超過一定面積之餐廳，應設置組合式冷凍庫或冷藏庫，較為經濟。
吧 　 台	一般的咖啡廳並不一定需要廚房，因此可以將設備例如烤箱或三明治機設置於吧台區做出熱食。吧台的區域有分獨立式，或與廚房統合，獨立式在餐廳整體設計上較好發揮，但較為浪費空間，適合飲料比較多的餐廳，與廚房在一起的吧台則較為節省空間，與廚房也可以相互支援。 吧台的重點設備為咖啡機與沙拉冰箱，一般而言咖啡手或吧台手，工作時具有表演性質，設計時應特別考量，咖啡機一般是咖啡廳的重點設備，設計也應考量咖啡機的造型，近來沙拉冰箱與小菜冰箱的設計也是重點，應呈現食物新鮮美味的感覺。

廚房設計還有這些需要注意！
氣壓平衡
一般來說，廚房內的壓力應大於用餐區，餐廳內部的壓力應大於室外，中大型餐廳廚房則須注意補風問題，補風的需要來自於當空氣被大量抽走的時候，外場的空氣會被吸入廚房，如此會造成冷氣冷度不足，或是大門無法開啟的問題。
截油槽與水溝
截油槽是今日所有餐飲業的標準規格，一般標準型截油槽深度30公分，如果地坪深度不足，必須架高，或使用活動式截油槽，設置於水槽下方。廚房內場的地坪，必須注意止滑的問題，以馬賽克或20公分正方以內的磁磚為佳，會以水管沖洗的廚房則須設置水溝，地坪必須墊高15公分。
後門
餐廳或咖啡廳最好有後門，一方面可以讓廚師方便到戶外休息，送貨與維修時合作廠商也不會與顧客動線相互衝突。沒有後門的餐廳應該盡量的讓送貨、維修的時間與營業時間錯開。

POINT 5

小細節打動人心：
平面設計＆傢具挑選

平面設計整合餐廳形象

　　過去許多傳統的餐廳，在室內裝潢做完之後，才開始發展平面製作物，例如海報、產品照片、宣傳品等，甚至只願意花少許的預算在菜單與名片上面。

　　其實平價的餐廳，尤其路邊店或是百貨店面，精良的平面設計與製作物除了可以快速讓顧客了解餐廳之外，同時可以有效的降低造價，因為平面製作物無論多複雜，單價都約略相同，尤其是連鎖餐飲店面，因為平面設計不需要解決因地制宜的問題，效率也相當高。

　　平面設計應遵守CI設計的規範，接續發展，盡量避免有不和諧的情況發生，以便於整體形象的建立，也讓顧客容易辨認。當然最佳的平面設計，是與空間設計整合，補足室內設計無法因時間調整的缺憾。例如室內牆面有時候也必須有平面設計配合，像是牆面上關於自家品牌的形象海報、貼字，或是食物的照片，可以增加整體氣氛。以下是重要的CI設計重點。

菜單、名片　　名片跟隨著CI設計，通常是最容易被客人拿走或是辨識的物件，而菜單延續名片，是將餐點介紹給顧客最重要的橋樑，菜單必須清晰易懂，菜單的重點是溝通，如果產品複雜，應有產品照片搭配，產品可以請攝影師拍照，再設計排版，如果預算有限，也應該保持簡潔美觀。而菜單頁數的設計方面，如是希望以翻桌率創造業績的家庭休閒風格店家，最好選擇單頁或是兩頁合成一頁的菜單，而中高價位到高價位的店家則建議採用裝訂成冊的菜單表。

產品照片　　食物照片可以增加豐富性與人氣，同時作為良好的溝通媒介，例如在百
與　海　報　　貨公司地下街，有照片或是傳單的餐廳，更容易招攬客人，翻桌率越快、越講求效率的平價餐廳，就必須要有明確的照片與訊息提供，外擺的菜單也是很好的媒介，讓顧客可以很容易了解產品的種類與餐種型態，降低陌生感。

周邊小物　　例如餐巾紙、濕紙巾、杯墊等小物，一定可以增加顧客來店裡感受的品牌完整性，但相對的會增加總體造價，除非有多餘預算，不建議第一次開店的時候特別訂做，買一般現成品即可，但如果已經發展有一定規模，可以建議找設計公司製作。

餐具設計　　外帶多的餐廳，必須有良好的包裝設計。包裝設計有時比較接近工業設
與包裝設計　　計，如果是以外帶為主的餐車或是小店，那包裝設計與餐具設計便是重點，是餐廳的延伸，可以延長顧客的體驗時間。

　　此外，有時為了打造品牌形象，有時當餐廳已經邁入軌道，需要更進一步的提升服務，或是建立品牌知名度，餐廳或咖啡廳也會自行製作餐具或相關產品，例如馬克杯，筷套，杯墊等等。

↑ 擁有完整的CI設計，能加深顧客對餐廳的印象。

菜單設定影響利潤幅度

想要開什麼店，吸引什麼客人的Point在於菜單設計，但為了給顧客最好的商品而不計較成本，也會造成經營的困難，要怎麼設計出客人滿意，又能獲利的菜單，絕對是一門學問。以下是決定菜單時的流程圖：step1 決定主要商品→step2 思考主要商品的應用與變化性→step3 決定輔助菜單的類別→step4 決定輔助菜單各類別的商品。

在決定菜單之後，接下來就是考慮價位的時候，主要需要思考的是平均客單價與和該地區其他競爭店家的相較行情。一般料理的成本需在總支出成本的30～40%之間，這些在決定店面位置、業種、菜單時都應該經過綜合考慮。而每道料理的成本不應一致，需要更靈巧的變化，並透過菜單的『推薦』形式，介紹幾項較低成本的菜色，讓每張點菜單的成本率更接近目標成本率。

傢具讓餐廳充滿人的感覺，並兼具畫龍點睛效果

　　傢具在餐廳設計之中，也是相當重要的，尤其是注重生活感少量裝修的店家中，傢具可能佔了整體店面很大的一部分，其設計以及挑選，往往會劇烈的影響整體的視覺，也變成餐廳設計的一個重要課題。

　　首先，傢具的挑選必須符合整體設計的風格，避免太隨意混搭，國外的許多雜誌上的商業空間照片，常常可見配上整排的Tolix A chair或是Chair No. 14，以下舉例的都是當代流行較為常見的餐廳用椅，可以作為參考。

← 　TON是當代常見的餐廳用椅。

傳統的咖啡廳椅Chair No. 14（TON or Thonet）

　　世界知名的曲木傢具代表Chair No. 14，被譽為全世界最成功的工業量產設計傢具，在設計史上可說是現代工業化生產傢具的鼻祖。其最特殊的地方來自彎曲實木的創新技術，設計者Michael Thonet於1850年代便開始開發和熟練運用此項新技術，運用蒸氣和彎木的技術大大的降低了座椅的生產成本。也因此這樣簡潔、簡約的設計美學150年來早已遍布世界各地多元的空間環境之中，國內外的許多經典咖啡廳與餐廳，都可以看到類似設計的款式，近來有許多生產廠商，以多樣的顏色或細部設計，延伸出更多元的運用方式。

工業風單椅Tolix A系列、Nicolle Chair and Stool

在台灣最常見的經典工業傢具莫過於Tolix chair，雖然市面有許多復刻品，但也有相當數量的二手或原廠產品。

Tolix是在1934年由Xavier Pauchard所設計出來的。早期此款椅子設計，是定位在戶外椅的用途，給人一種法式慵懶的感覺，其最重要的是耐磨損又好清理，以及可堆疊的特性，日積月累下來，口碑也越來越好，不定時出現在報章雜誌甚至是電影，成為經典的餐廳與咖啡廳座椅。

目前原廠不但持續開發中，更加入了許多種新開發的彩色系列，值得一提的是，目前法國著名的傢具／傢飾店Merci有發行特別的網孔版單椅，我個人比較喜歡原始鐵件的原色，有更深層的味道，如果你覺得Tolix A chair太過常見，也可以考慮另一個廠牌Nicolle Chair and Stool，風格更為工業感，造型也相當有特色，其所有部件都可拆解，相當適合運輸，配合工業風格的室內設計，更有味道。

北歐風格單椅

近幾年來，隨著環保觀念與工藝設計的復甦，加上設計師與媒體的推廣，北歐風格的傢具蔚為風潮，北歐設計向來注重人性與自然，不同於注重時尚義大利設計，或機能結構導向的德國設計，北歐設計師擅長找到人與自然的平衡，例如丹麥四大匠（Arne Jacobsen、Finn Juhl、Borge Mogensen、Hanw J. Wegner），他們的作品表現了對於自然環境的尊重與對工藝技術的極致追求。

Hans Wegner所設計經典的Y Chair（原本編號是CH24），因為椅背特殊的"Y"字線條，所以稱為"Y Chair"，靈感源自於中國明代圈椅，兩側的流線與半圓型的扶手部分巧妙的延續著優美的"Y"字，天然不上漆的原木材質手工打造，再以皂塗裝保留了最原始的質地與手感。Y chiar在台灣非常受歡迎，你也可以常在餐廳裡見到。此外許多的新生代北歐設計師，在傳統的北歐工藝觀念之下，開發了沒有繁複的裝飾、注重美學與生活機能的椅子，例如HAY與Mutto所發行的一些與年輕設計師合作的椅款，或甚至日本老品牌Karimoku（Karimoku New Standard系列）與日本及北歐新銳設計師的合作椅款，這些作品中質樸的造型與型態、軟性材料的應用、新工法的開發，甚至特殊的色調等特色，打破了許多過去設計界長久的習慣，與不敢嘗試的界線，造就了新一代的北歐設計熱潮。

美式風格單椅Emeco Navy Chair

Emeco的Navy chair的設計由來是有故事性的，Witton Carlyle Dinges創立於1944年的美國設計傢具品牌Emeco，在二次大戰期間接受美國海軍的委任，與美鋁公司（ALCOA）共同開發一款適於航海的單椅，以供美國海軍潛艦使用。設計師利用輕巧、堅固而不會生鏽的鋁合金材質，研發出能夠在惡劣海相中不容易損壞的Navy Chair系列，是極少數使用鋁作為材料的椅子。每一件作品至少須經過嚴謹的手工製作程序，從切割、彎曲成型、焊接、到拋光，最高使用期限甚至可達150年。此外，其中80%的鋁合金為回收原料，可以說是相當符合環保的椅子。Emeco的作品在一九九〇年代末開始受到建築師與設計師注目，除了早期的Navy Chair系列，Emeco原廠也持續與國際設計名家如Philippe Starck、Frank Gehry、Andree Putman等合作推出設計椅款，因為其大部分配色為材料原色，形式也相當多樣。其耐用與好搭配的特色，很適合在中價位的餐飲空間中使用。

最新的款式則是以經典的Navy 1006為原型，運用111個可口可樂回收寶特瓶（PET瓶）再生可口可樂的新版本，製成111 Navy Chair，顏色有多種選擇，價錢也相當便宜。

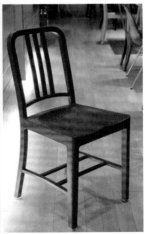

↑　左圖為Tolix A。右圖為111 Navy Chair。

集品不鏽鋼有限公司 吳春風

集品不鏽鋼有限公司董事長

@攝影_王正毅

現代廚具
選購與應用

廚具有如餐飲店的心臟，也關乎做出料理的品質與好壞，所謂：工欲善其事，必先利其器。如何選購好的餐廚設備，絕對是餐廳創業重要的環節之一。

Q1 廚房就如同餐廳的心臟，而設計廚房時最重要的要點是？

　　設計是很多元，也很客製，需要因應各個廚房做規畫，但主要還是需要多方考量設計，舉凡動線規畫、設備挑選及擺放位置、空氣品質、照明、溫濕度控制、衛生控管等等都關係著整體的生產品質與效率，不可不慎，而細節部分也應注意進排水、電力、瓦斯以及汙水處理，水溝、截油槽、負壓排煙系統之油煙處理、甚至到正壓補風系統等，這些施作時都應該與合作的廠商溝通協調，廚房順暢才不會影響餐廳營運。

> **達人point**：徹底考慮廚房動線規畫，將使營運更順暢。

Q2　年輕人創業資金有限，但廚房又是餐廳的心臟，建議廚房占整體資本額多少？

　　依照營業型態、種類、區域、甚至社會進步的程度都會有所影響，此外，設備的優劣情況是會間接或直接影響烹煮狀況，比方說家用微波爐、電磁爐的功率及效率就遠不如商用電器設備，而直接影響營業績效；爐子也是一樣，火力大小差很多，尤其對於中餐料理來說更是如此；而相對於西餐烹煮習慣及飲食文化不同，火力大小就不是重點，較會注重燃燒的效率。而一般在設置購買廚具時會建議占整體資本的三～四成，雖然更低的價錢也是能買到對應的產品並煮出東西，但就如之前所說，設備會影響品質，一開始挑便宜貨，或許在一開始能降低資本，但長遠來說，日後的維修或汰換，其實不會省到什麼，反而浪費時間。

　　達人point：不因小失大，廚具應佔資本三～四成。

Q3　而對於決定重新裝潢或是擴店的人選購廚具的建議則是？

　　對於重新裝潢或擴店者，因為在餐廳初步制定已經具有基礎，如同先前所說，建議應選購較優之設備，才能降低損耗、提升效率，達到正常獲利及再次成長。而廚房最忌不好收納，且需要考慮怎麼維持乾淨整潔，加上時代的不斷進化與受歐美影響，以及台灣食安問題的不斷發生，開放式廚房也是現在開餐廳或是決定重新裝潢時建議選擇的方式。

　　達人point：優良設備才能降低損耗，提升效率。

@攝影_王正毅

Q4　創業與設計之間的關係是？

開餐廳食物好吃是基本條件，因為台灣已經豐衣足食，早已遠離有一餐沒一餐的窮苦時代，並且經過了開發中國家的成長期，慢慢地改善餐飲習慣及結構到現在的成熟、甚至高度競爭的時期，所以除了食物好吃的基本條件外，現在開餐廳創業，從裝潢、CI設計、食物菜單設定等等，都是直接影響生意情況，畢竟人類發展至今，由訊息、視覺、嗅覺到品嚐，都已經非常的商業化了。常聽人家說市場飽和、萎縮或是生意不好做…等等，其實不然，只是競爭問題而已，沒有所謂的市場飽和，只有多種改變或板塊移動問題，與時代並進，將設計融入創業之中是現在餐廳經營所必須的。

達人point：設計已與創業密不可分。

Q5　現在很多人擁有熱情創業，給予他們的建議是？

3C、美食、購物、旅遊、單車是目前台灣社會五大流行病，像病毒一樣快速蔓延，整個社會無一不是享樂主義，代表是一個高度消費力的社會與年代。每個人都有機會，只要你擁有熱情創業，都需要被稱讚！所謂成功沒有絕對，只要做好心理準備，並專心研究、思考，相信能夠水到渠成，畢竟成功的基本條件就是勇氣，當然會有基本評鑑，如：地點、業態、裝潢、招牌、CI設計、行銷、價格、服務、整潔、顧客意見、從續修正調整…等等基本訴求，這本書就是很好的參考，也相信有熱情應該至少能有回饋。

達人point：熱情是創業最基本也最重要的元素。

Jacky
Retro Studio老闆，「找」傢具達人。

空間氛圍
訴說店的故事

傢俱擺設是空間的靈魂，也是氣氛營要的要素，Jacky透過網路和書籍自學，一點一滴了解傢具本質，這次他要來跟我們聊聊傢俱佈置的基本。

Q1 為何會喜歡上傢具？傢具和空間氛圍的關係是什麼？

我是透過自學踏入傢具領域，在日本唸書時常和朋友去逛生活雜貨、二手傢具店，那時覺得那些椅子怎麼這麼好看！但當時很喜歡但都不懂，就從閱讀日本雜貨書籍雜誌開始認識傢具。回到台灣一開始也是經營日本生活雜貨Zakka，直到從荷蘭進口第一批的retro單椅（中世紀1960、1970年代生產的非知名經典單椅）之後，才逐漸轉向二手傢具市場，剛開店時台灣還沒什麼相關的店，選擇進貨哪些傢具產品，大多是靠「眼光」，在經營的過程中慢慢學習成長，也藉由閱讀大量書籍與Google搜尋資料的方式持續自學，到現在可從傢具的外型、色彩等特徵，辨別九成以上的傢具國別，像是荷蘭的國色是橘色，所以在椅子、燈罩等物件，都會使用到這個色系；法國、義大利則偏好豐富的色彩，常可見黃、藍、綠、紅等多元化的配色；德國則是比較理性、工業感的國家，因此他們的設計作品會有較多鐵件和硬質感。

> **達人Point**：空間佈置需要長久學習，可多參考各國設計作品，找到適合自己的風格。

Retro Studio 店鋪資訊INFO

地址：台北市大安路一段176巷12號一樓
電話：02-2704-0922
營業時間：週一～週五：13:00-21:00
　　　　　週六：13:00-19:00
　　　　　週日公休

Q2　店鋪氣氛的拿捏和調整，如何透過傢具達成？

　　我對空間的訓練並非是室內設計而是美學，因此對於比例的掌握和氛圍營造，我很難言傳，但確實有一套自己的邏輯，「感覺對了」聽來抽象，其實就是當造型、色調、材質和空間之間的比例等一切元素都到位了，它們自然就會產生奇妙的交互作用。

　　除了選傢具，怎麼組合和擺設，也影響氣氛甚鉅。有次想擺一張大桌子，怎麼放都不對，一直東移西挪就是不對，最後是到了黃昏一道光線照進屋內，才抓到想要的氣氛角度。傢具也不一定要成組的用，選擇相同材質或色系混搭，能為店鋪空間帶來更隨性不拘束的氣氛，或是在空間裡點綴幾張經典單椅、二手舊物，通常能營造出人文藝術的氛圍。在選傢具時，要留意時代性和線條語彙，一樣是木料單椅，古典的形式和現代的形式會創造出截然不同的效果，若一開始沒有把握，選擇經典款最不容易出錯。

達人Point：空間佈置注重擺設比例，選擇經典款是最安全選擇。

Q3　曾經以傢具搭配過的空間？

　　我曾幫阿妹設計A8 Café，她充滿源源不斷的創作力，喜歡看室內建築設計和歐美中古世紀古董傢俱等相關書籍，也收藏許多世界各地的經典二手傢具，她希望這家店能有給創作者展出的空間，氣氛是放鬆慵懶的，提供些家常飯菜，就像在自己家一樣，自己收藏的傢具也能放在店裡和客人分享，A8 Café就是從那些老件傢具開啟對空間氛圍的想像：紐約上城的LOFT倉庫，斑駁的磚牆，光線照射在傢具的光影，再加入植物和彩色的軟件，散發人文藝術的氛圍…空間就此開始訴說自己的故事了。

達人Point：除了裝潢外，傢俱的擺設能開啟對空間氛圍的想像。

4

從藍圖到實踐：
開店這樣做，省資本、賺生意

在預習這麼多創業與設計的概念與知識後，真正的問題往往發生在開始之後，餐廳是一個**Team Work**（團隊工作），為了能降低成本，早日讓夢想的店面完工，這個章節希望想要創業的你能好好閱讀。

POINT 1

找到店面，然後呢？

　　找到適合地點的建物後，首先需要進行內部勘查，畢竟一但簽訂合約後就會開始產生大筆費用，開店之後也不是像平常租屋想搬遷就搬遷，所以需要更加謹慎地確認。首先在外觀與設備方面，盡量挑選一樓店面，並且確認在可視範圍內店面整體位置是否夠明顯，此外店面實際面積與內部設備的狀況，都需要請專家審閱，避免日後有問題難以解決。

簽約前請確認這兩點

　　第一，在簽署契約前一定要確認清楚了解合約內的每一條項目，如果有疑慮的地方，最好請律師審查。第二，一定要確認收支，在簽約之後就是產生押金、保證金、首次房租費用等等，而這個店面也會決定你的基本營業額、初期投資額、開業後的營運費用、借入總額等，將是日後每個月的固定開銷，如果判斷錯誤，將對日後的經營造成極大的問題，不可不慎。下列是坊間市售的房屋租賃契約書，如需更為詳細也可至行政院網站下載範本。

房 屋 租 賃 契 約 書

立契約書人：出租人　　　　　（以下簡稱甲方）、承租人　　　　　（以下簡稱乙方），因房屋租賃事件，訂立本契約條款如左：

第一條：房屋所在地及使用範圍：房屋坐落　　市　　路　　號第　　樓房屋全部。

第二條：租賃期間：自民國　　年　　月　　日起，至　　年　　月　　日止計　　年。

第三條：租金：

一、每月租金新台幣　　　　元，於每月　　日以前繳納。

二、保證金新台幣　　　　元，於本契約成立之日由乙方交予甲方，由甲方於租任期滿交還房屋時無息返還。

第四條：使用租賃物之限制：

一、本房屋係供全家（或營業）之用。

二、未經甲方同意，乙方不得將房屋全部或一部轉租、出借、頂讓，或其他變相方法由他人使用房屋。

三、乙方於租任期滿應即將房屋遷讓交還，不得向甲方請求遷移費或任何費用。

四、房屋不得供非法使用，或存放危險物品影響公共安全。

五、房屋有改裝設施之必要，乙方取得甲方之同意後得自行裝設，但不得損害原有建築，乙方於交還房屋時並應負責回復原狀。

第五條：危險負擔：

乙方應以善良管理人之注意使用房屋，除因天災地變等不可抗力之情形外，因乙方之過失至房屋毀損，應負損害賠償之責。房屋因自然之損壞有修繕必要時，由甲方負責修理。

第六條：違約處罰：

一、乙方違反約定方法使用房屋，或拖欠租金達兩期以上，經甲方催告限期繳納仍不支付時，不待期限屆滿，甲方得終止租約。

二、乙方於終止契約或租任期滿不交還房屋，自終止租約或租任期滿之翌日起，每逾期一日，加給出租人違約金新台幣　　　　元。

第七條：其他特約事項：

一、房屋之稅捐由甲方負擔，乙方水電費及營業必須繳納之捐稅自行負擔。

二、乙方遷出時，如遺留傢具雜物不搬者，視為放棄，應由甲方處理。

三、雙方保證人，與被保證人負連帶保證責任。

四、本契約租賃期限未滿，一方擬終止租約時，須得對方之同意。

第八條：應受強制執行之事項：

承租人違反租賃契約，積欠租金額，除將擔保金抵償外，達二個月以上時，出租人經定期催告終止租約，收回房屋，承租人如逾期應即遷讓，將租賃物回復原狀交還出租人，除給付積欠租金及賠償相當於租額之損害外，應自期滿或終止租約之翌日起，每逾期一日，加給出租人違約金新台幣　　　　元，並逕受強制執行。

出租人：

地　　址：

承租人：

地　　址：

承租人保證人：

地　　址：

中華民國　　　年　　　月　　　日

註：行政院網站下載範本。http://www.ey.gov.tw/News_Content4.aspx?n=1F3B08DD43A39FA6&s=76B9477A422F022A

POINT 2

店鋪工程的基本

　一般而言，雖然室內設計很難在取得開店地點前先行規畫，但可以先找好喜歡的室內設計師，讓他先了解大方向。在找到點的同時，請設計師大約評估一下，設計師在已經有準備的情況下也比較容易把握設計的大方向。

裝潢就是資金消失的開始

　設計的時間則應餐廳的複雜度做調整，市區一般房東給的裝修期為1～2個月，一般設計師設計時間也需1～2個月之間，除非之前已經有開過類似的餐廳，不然這個時間很難縮短，縮短的代價就是品質或精緻度，必須要自己衡量，施工期一般也抓1～2個月附近，也因此租金一定會有一些浪費，這一點是必須要考量的。

　下圖是參考的施工基本時間流程圖。

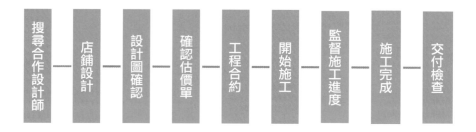

選擇什麼方式發包工程？

　　決定店面之後，為了節省時間，能越快進入裝潢階段，當然是越節省資金的運用，也建議能在找店面的同時就先想好要怎麼發包工程，以下是三種常見的方式，可以依照自身的需求做選擇。

自己設計與發包工程

　　小型的店家或個性小店通常有可能會自己設計，但由於政府的相關規定與環境衛生的法規越來越多，稍微複雜或坪數大的店，建議還是找專業的設計公司來設計。

　　如果因為案子很小或是預算有限，建議至少要找平面設計師設計CI系統，找一些參考資料提供給專業的工程公司。小型的案件可能沒有施工圖，必須親自監工，依靠現場調整，建議是盡量簡單的裝修，把品質做到好，一般的施工工班並不了解設計美學，很難做出非常複雜又美觀的東西，室內則可利用傢具與擺飾增豐富度，應該就能有一定的水準。

請設計師或專業工程團隊統包施工

　　請設計師監工與施工的風險比較小，但是也不能保證施工的過程絕對沒有問題，如果遇到設計上的問題應該與設計師討論，客製化的東西難免會在工地遇到一些狀況，但是有設計師的好處是，可以立即請設計師評估，再請工程方修改。設計師與統包都是專業顧問，這些都是開店時的共同伙伴，請接納他們的意見與忠告。

設計師工作Check

□ **委託設計**　　空間需求調查，設計方向與風格討論。

□ **工地丈量**　　拍照，評估現場狀況。

□ **設計概念**　　提出平面設計方案，裝修預算擬訂，提出風格概念參考資料，提出設計合約書。

□ **設計委託**　　平面圖方案及設計概念溝通後簽訂設計合約並進行細部設計。

□ **設計發展**　　設計圖面3D透視圖提案檢討與修改。

□**設計圖集**　　　設計定案後訂定設計施工圖冊，訂定建材及設備表，色彩計畫表。

□**細部設計、立面設計，照明空調弱電及地坪等系統規畫圖檢討，色彩及廚具計畫。**

□**細部設計、立面細部詳圖，材料與衛浴廚具空調設備圖確認，相關設備選樣提案。**

□**訂定總工程細項列表。**

□**詳細解釋圖面。**

設計完成後自行工程統包

　　如有設計師，在設計完成之後，通常設計師會有自己的配合統包，但有時候也可以自己找熟識的工程公司比價，這一點最好在設計之初先溝通好，初次開店儘量不要自己發包，因為有些裝修統合的問題太過複雜，要整合木工、水電，並不是創業者最重要的事，許多創業者最後變成在做工程統包的工作，反而沒有時間去規畫更重要的營運與行銷面向。

發包準則：
1.施工經驗豐富、有案例。
2.提供精準的估價單。
3.能夠了解創業者的理念。

通常多比較幾家，一方面可以多了解，另一方面可以透過比較來了解之間的差異，但如果追求空間品質的話，盡量設計與施工方都是同一包或是熟識的比較好。

POINT 3

這樣發包、 監工有保障

施工之前

　　餐飲始終是以產品本身為主，餐廳的設計不應該追求一時的花俏，畢竟餐廳並不是流行的行業，都是需要很長的時間回本，硬體設備應以耐用為主，不要只是花在一時的表面裝潢。總體必須注意的原則是統合性，一切以簡約、清楚為原則。室內設計做得好，讓顧客因為好奇心而來，可以為你帶來許多第一次的生意，達到事半功倍的效果。

　　而在施工之前，需先申請營業用的水電。營業用電與瓦斯需要屋主自行申請，可以先請水電師傅與廠商計算所需電量與瓦斯。申請後，再請水電或廚具設備廠商配合即可。另一方面，如果需要申請裝修許可，應該在此時請設計師或建築師申請，並確認消防與結構補強之類的問題。

工程之間：監造

　　一般人大多有購買設計產品的經驗，卻沒有購買高級訂製服務的經驗，例如：訂製服、室內設計等，也因此常常把購買商品的要求投射到室內設計工程之中。但一間室內設計施工圖，只適合用在一個業主，一次機會，不論是設計師或是施工廠商，都沒辦法量化這些東西。

　　室內設計其實有點像是工業設計中製作原型的階段，一個案子其實只是一個精心設計的原型。購買工業設計商品很單純，你買到的，就是你看到的樣品一樣，你甚至可以試用，亦或是可以退貨，不需要專業知識，因為在設計製造過程中已經將遇到的問題在原型階段修正了。但室內設計裝修是一個將沒有製造過的規畫、設計藍圖付諸實行，如果沒有專業的監造，依業主當下想到什麼做什麼，或依感覺行事，就無法想像其他部分與全局，反而造成修修補補，邊做邊改的惡性循環，往往會造成空間與完工的作品有落差，最後造成四不像的設計窘境。

　　而如何避免落差，就必須靠溝通與監督來彌補，例如設計圖與施工圖，3D透視，甚至材料樣板，然而實際的完成品還是會受到基地自然環境（光線、空間感）的影響，理論上來說，有經驗的設計師與監造人員，大致都能夠透過監造把握到施工圖與完工的差距。

監工（監造）工作Check

☐ 協助尋找製作工廠、工班。

☐ 確認工程估價，輔助簽訂工程合約書，與承包商擬訂工程進度表，開工日安排。

☐ 樣本確認、驗收。

☐ 廠商控管、問題的溝通聯絡、工廠半成品檢查。

☐ 工地控管工地現場確認與設計符合（約每週1～2次）。現場協調、設計修改。

☐ 新物件設計、繪圖。

☐ 傢具與傢飾的設計或挑選。

☐ 協調廚具設備、廚具設計溝通。

☐ 協調購買傢具、燈具、裝飾、貼紙、畫。

☐ 完工結案，陪同工程驗收。

監造與監工的不同

監工：凡對施工項目負責監督與領導的俗稱，屬於工程（營造廠），通常由統包或營造方工地，著重在施工品質。

監造：業主委外監督或自辦監督工程的單位，隨時確認現場與圖面之差距，因應各種現場問題與突發狀況，做出判斷或回報給業主或設計單位，常見之說法是監督承造人按圖施工，重點在於設計與美觀。

工程收尾

　　裝潢工程最後最重要的是安全性的檢查，畢竟餐廳是公眾場合，有時候也會有小孩，因此，顧客會經常碰觸到的地方，或是危險性比較高的區域都應該確實檢查一次，例如鐵件收邊是否會割手？地面的交界面是否有不預期的高低落差？再來則是使用性上的修正：客人座位的舒適度、送餐的流暢度、吧檯的機能配置，一直到廚房地板的止滑性等等。最後是視覺上小瑕疵的檢查，例如油漆的瑕疵，木作的細節等等，這些細節都處理完之後，才是真正的裝潢工程完成。

□**空調Check**　　空調設定好之後，應先試運轉並在試營運的時候確認空調負荷足夠，此外因為在餐廳內有許多冷熱空氣交會的機會，其空調狀況很複雜，例如廚房裡熱氣與冷氣的冷空氣交流，戶外與室內溫度差異，很容易造成結露或滴水的狀況，如果在營業後冷氣滴水到客人的座位區是很麻煩的事，因此在開店前，要確定每一個座位都沒有滴水的問題。

□**光源Check**　　在外觀上，一定要確定招牌夠明亮，而如果有大面積玻璃的話，則應注意是否有大量的反光發生，進入室內時入口處與走道一定要有適當照明，這也是安全性的考量，端點應有重點照明。室內則須確定所有桌面上都有光源，**最好檢查在上菜後餐點的色澤，顧客入座後不應該有眩光的情況發生。**

□**機能Check**　　一般機能檢查可以從外觀開始，最容易忽略的就是門口菜單的看板，這是一個給路過客人很方便的溝通媒介，可以請設計師特別設計，或是使用菜單也可以，此外稍微大型的餐廳，帶位台是必須的，在機能性上，帶位台須放置訂位表與菜單，方便外場人員接待顧客。廁所指示標誌應該美觀，如果有VI系統，應依照VI的原則去發展，簡單的話可以去文具店購買，或請設計師訂做。營業時間與店家相關資訊常常是容易忘記的細節，可以用貼紙貼在玻璃上，或是用手寫在黑板上。

□**植物Check**　植物永遠都是對空間加分的物件，可以讓空間更有人性，室內設計在完工後都是一成不變的，但植物的顏色與生長的變化，會隨時間更替，可以讓顧客有一些新鮮活力的感覺，然而相對的，要能夠照顧好植物，則需要多花一些心力，一些短期性的鮮花也是可以替空間增加一些清爽的效果。

□**餐具擺設V.S.**
平面製作物
Check　餐桌上必須注意餐具的協調性，桌面上的軟件，例如立牌、餐具籃或是衛生紙架的挑選與搭配都很重要，此外例如菜單、宣傳單也是如此。

□**裝飾品**
Check　在裝潢之前，一定要記得預留一些預算去購買一些裝飾品，有時候裝飾品不一定需要很花錢，例如牆上的裝飾品、畫、結帳櫃檯的小飾品，這些東西都可以增加熱鬧與人性的細節，一開始可以從自己的收藏或是朋友的禮物而來。唯一需注意的是不要過度裝飾，反而會讓設計整體感下降。

□**廁所用品**
Check　廁所的小細節必須注意，好的餐廳應該要有洗手乳或是一些親切的清潔用品，高等級的餐廳可以增加服務的細節，一些香氛或裝飾、紓壓的小道具、畫作等等都可以轉換心情。

開店這樣做，
馬上就有好生意

準備開店

　　越接近開幕，狀況一定會十分混亂，這時應該設想各種可能發生的狀況，並做好準備，讓開幕之後的問題減少。

進行接待訓練

　　餐飲業是服務業，客人來餐廳用餐除了享用美食之外，服務也是評價餐廳很重要的一環，因此在開店前，員工接待顧客的訓練絕對是不可缺少。一般客人對於新開店的餐廳較有容忍度，但也有些基本錯誤是即使新店也需要盡可能避免。譬如說「進餐廳後無人帶位」、「餐點等候多時未出餐」等都容易讓客人對餐廳的印象大打折扣，因此在設定客人從進入店鋪到離開店鋪的Ｓ.Ｏ.Ｐ標準流程之後，務必要反覆演練到不會出錯為止。

進行廚房訓練

　　新開店期間的料理品質往往決定整間店是否能繼續存活的關鍵，因此絕對無法用還不熟稔就能敷衍過關，不同於接待不夠周到而可能被諒解，這個期間來的客人只要覺得「不好吃」，就為餐廳定下生死，因此廚房料理的製作在開店前要反覆不斷練習再練習，期許在開店後，無論忙碌或是清閒時都能維持一定水準才行。

試營運

　　當一切就緒，可以考慮開始試營運，建議邀請一些朋友來，請他們給予一些意見，也可以讓內外場人員熟悉營運的狀況，建議集中一個時段，模擬餐廳忙碌的時候，這樣才能真正測出可能會發生的問題，例如空調不夠冷，動線不夠順暢之類，可在這時及時改善。

　　當餐廳進入試營運之後，軟體也漸漸上軌道之後，就可以請攝影師拍照，此時拍照會是最完整的時刻，並可以進入開店與行銷的階段。現在行銷方式除了發放傳單之外，主要靠著網路與媒體的傳播能夠達到一定的效果，並搭配上專屬該店的優惠（可參考part1店家的優惠方式），常能在新開店時期就能有一定的客源。

結語
開一間餐廳，説一個故事

一間餐廳一個夢想

　　餐廳的故事透露著這個行業即便有許多的經營面的考量，但在從業者的心中總有想達成的事情，也許是對餐飲的熱情，也許是對理想的憧憬，當我們去餐廳用餐時，總是可以聽到許多故事，也許是朋友的口耳相傳，也許是網路上的資料，這些故事各式各樣，可能是關於廚師從何處學藝歸來，也可能是店主是夫妻或兄弟因理想而創業，一間餐廳的成功，總會伴隨著一個故事，而故事背後可能是一些困難、一些堅持，創業不可能沒有挫折，開店也沒有完美的規畫，一個順利沒有遇到困難挑戰的餐廳創業者，不會有精彩的故事。而這些故事能讓來用餐的人有更多話題可以討論，最後一併於餐飲中獲得滿足。

設計師的圓夢之旅

　　開店不是購物，也不是為了進行室內裝修而改裝，開店最重要的目的就是「開店成功」，也因此創業者必須活用資源，善用自己的時間，更重要的是與專業者合作，而開店的過程，需要多人的協助與幫忙，包括廚師、設計師、專業廠商的幫助，每一個餐廳的設計師，其實都是圓夢的顧問，設計師的宗旨，不只是在設計美觀的視覺體驗，更像是在於幫業主，打造一個劇本，説一個完整動聽的故事，創造無與倫比的感動人心體驗。

　　身為一個室內設計師，從對開店與設計餐廳一竅不通開始，到經歷了無數次開店的過程，看到許多上班族變身創業者的轉換過程，被逼著學習複雜的餐廳系統與邏輯，如今到找到志同道合的合作團隊，再遇上許多充滿了活力與夢想的創業家，每每看到完工營運的餐廳，不只是完成了一件案子，而是如同自己一同開了一間間的餐廳，而所有曾經參與的案子，一起隨著自己的團隊成長茁壯，看到許多原本看似虛幻的夢想，在開店後非常受到歡迎的案例，這種化不可能為可能，化夢想為現實的過程，其中的成就感是無可言喻的。

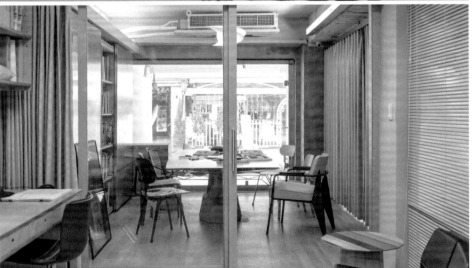

從一個人到一個團隊

　　開店就是一段在很短的時間內，集合眾人的力量，去完成一件美好的事務，與對未來的想像。開一家店會經歷許多困難、許多失敗，然而克服各項困難，成功之後並不是故事的結束，後面才是真正的旅程開始。一家店成功之後，也是創業者開始思考未來時。在開過一家店之後，店主或創業家會漸漸地了解到，創業所開的店是符合自己個性與品味的餐廳，但餐廳的成功並不是一個人的想像，而是許多人努力的成果。我也常造訪我所設計的餐廳，每次都有不同樣的感受，有時是更豐富的內容，有時是與之前完全不同的改變，我也深深的了解到在創業這一路上員工、夥伴、專業者，才是能讓一家餐廳持續走下去的原動力，餐廳背後的精神與理念也會慢慢的變為一個品牌，然後永續的生存下去。

今日的餐廳　明日的故事

　　當代餐廳老闆與廚師的影響力，已經可以影響一般人的生活，也有能力改變這個社會，廚師不再只是傳統技藝的傳承與保存者，也是創新者，餐廳老闆與廚師，參與了文化的創造，因此相對的也有社會責任。餐飲業的進步不只是產品與服務，不只是提升自我的能力，而是必須向上追朔到通路與農場。觀察當下台灣的農業現況，仍處於傳統的農業，重度的依賴農藥與肥料，卻傷害土地，在這餐飲文化蓬勃發展的年代，剛好可以重新檢視台灣當代農業，提升消費者的意識，讓生產者與消費者，連結在一起，將生態平衡、公平貿易，整個從農場到餐桌的觀念，帶入飲食文化之中。

　　烹飪是文明的起點，未來的餐飲牽動著社會與經濟的發展，今日的餐廳的創業者與廚師正引領著我們改變世界，也因此餐飲從業者與廚師的社會意識與責任感至關重要，而我們也透過著這美好的餐飲體驗一頁一頁寫著文化的故事。

未來餐廳發展與食物設計

台灣當代餐廳新展

　　台灣飲食文化非常蓬勃，但最知名的仍屬夜市與小吃，過去的小吃店大多講求傳統與道地，較不注重設計與內裝，但近幾年來，隨著懷舊潮流的盛行，例如台南的新式傳統小吃店，已經出現了許多帶著復古風味，有設計感的小店。然而回歸大眾一般的飲食，台灣一般比較創新、有設計感的餐廳仍是以外國料理為主，反而台灣菜或是中式菜色較缺乏創新與精彩的案例。產品與服務較為現代化的例如鼎泰豐，相較來說就已經很成功，但具有在地風格高度與廣度的餐廳，則還有待大家的努力。

　　然而隨著許多國外名廚來台開店，例如日式料理的龍吟，以及近來相當受到關注──由江振誠主廚所操刀的RAW，這些充滿創意的餐廳，正鼓動著新一波的台灣當代餐廳潮流。例如陳路寬的貓下去計畫算是開啟近年來所謂「台式西餐」與現代化風潮的先鋒。這裡的菜單見得到台灣元素，卻有著西餐的技術以及觀念，創新與開發的實力已經不是抄襲、欠缺邏輯的東西硬湊，相信在不久之後，這樣的餐廳也會培養出新一代的廚師，而餐廳的空間設計，也將因為這些新生的廚師與創業者而有所改變。

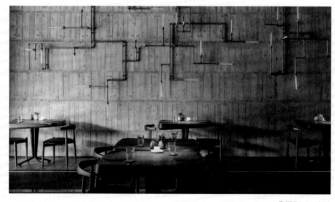

RAW@攝影_江建勳

RAW@攝影_江建勳

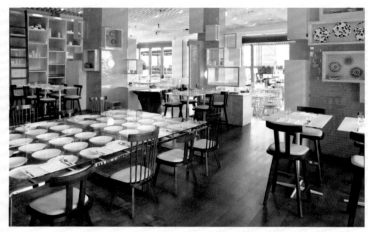

↑　W Hotel的The Kitchen Table兼顧整體設計
與商業上的成功。@圖片提供_W Hotel

歐洲高級餐廳與飯店

　　飯店的餐廳，通常比較完整，因為飯店的餐廳也需要服務飯店顧客，總體上有基本的客源，也會與飯店的設計有所呼應，也因此高級飯店的餐廳一般來說質感都不會太差，高檔的飯店更是不太可能會有離譜的設計。

　　而近來在國際上火紅的Ace Hotel，其所配合的咖啡廳與餐廳，不只相當有名氣，在調性與設計上，也是與飯店相輔相成。

　　此外W Hotel的The Kitchen Table與中餐廳紫宴，就相當兼顧整體設計與商業上的成功，加上因為米其林星級評等對於服務與環境的重視，大家也越加關注到餐廳除了餐飲產品，其理念與執行的細節也相當重要。

↑　食物設計是當代最火紅的議題，也是未來餐飲的
重點。@圖片提供_W Hotel

品味的最上等：食物設計

　　而隨著越來越多的人才進入餐飲界，食物設計（Food Design）可以說是當代最火紅的議題，也是未來餐飲的重點，食物設計所牽涉的面相也非常廣，從食品科學、農業系統，一直到美食的體驗與餐具、廚具的設計，這是餐飲業發展成熟後必須整體重新檢視的重要過程。藝術家與設計師們開始以設計的多重功能和角度，透過食物設計這門新興設計學科，誘發社會大眾思考日常中的飲食體系和價值。以世界知名餐廳為noma為例，在一道道菜色背後所呈現的，不只是美味，而是有更多在地文化、世界潮流的背後意涵。而更急迫的是，當代種種的食安問題，延伸出現今全球十分關切永續食物生產、健康飲食、公平貿易等等議題，我們如何找出其中的平衡點，在如何從生態平衡中找到創新靈感，同時增加文化的體驗價值，會是下一波的餐飲革命的重點。

THANK YOU

DESIGNER 26

設計餐廳創業學：
首席餐飲設計顧問教你打造讓人一眼就想踏進來的店

作者　鄭家皓
採訪整理　楊裴文、楊宜倩、張景威

責任編輯　張景威
封面、版型設計　Echo Yang
美術設計　尚騰印刷事業有限公司、劉淳涔
全書攝影　吳裕祥
攝影提供　王正毅、江建勳、吳秉澤
圖片提供　W Hotel、Woolloomooloo

發行人　何飛鵬
總經理　許彩雪
社長　林孟葦
總編輯　張麗寶
叢書主編　楊宜倩
叢書副主編　許嘉芬

出版　城邦文化事業股份有限公司 麥浩斯出版
地址　104台北市中山區民生東路二段141號8樓
電話　02-2500-7578
E-mail　cs@myhomelife.com.tw

發行　英屬蓋曼群島商家庭傳媒股份有限公司城邦分公司
地址　104台北市中山區民生東路二段141號2樓
讀者服務專線　0800-020-299
讀者服務傳真　02-2517-0999
Email　service@cite.com.tw
劃撥帳號　1983-3516
劃撥戶名　英屬蓋曼群島商家庭傳媒股份有限公司城邦分公司

香港發行　城邦（香港）出版集團有限公司
地址　香港灣仔駱克道193號東超商業中心1樓
電話　852-2508-6231
傳真　852-2578-9337

馬新發行　城邦（馬新）出版集團Cite(M) Sdn.Bhd.
地址　41, Jalan Radin Anum, Bandar Baru Sri Petaling,
　　　57000 Kuala Lumpur, Malaysia
電話　603-9057-8822
傳真　603-9057-6622

總經銷　聯合發行股份有限公司
電話　02-2917-8022
傳真　02-2915-6275

設計餐廳創業學：首席餐飲設計顧問教你打造
讓人一眼就想踏進來的店／鄭家皓著. -- 初版.
-- 臺北市：麥浩斯出版：家庭傳媒城邦分公司發
行, 2015.03
　　面；　公分. -- (DESIGNER ; 26)
ISBN 978-986-408-009-0 (平裝)
1. 室內設計　2. 餐廳
967　　　　　　　　　　　　　104003117

製版印刷　凱林彩印股份有限公司
版次　2015年3月　初版一刷
　　　2018年11月　初版十一刷
定價　新台幣399元　Printed in Taiwan
著作權所有‧翻印必究（缺頁或破損請寄回更換）